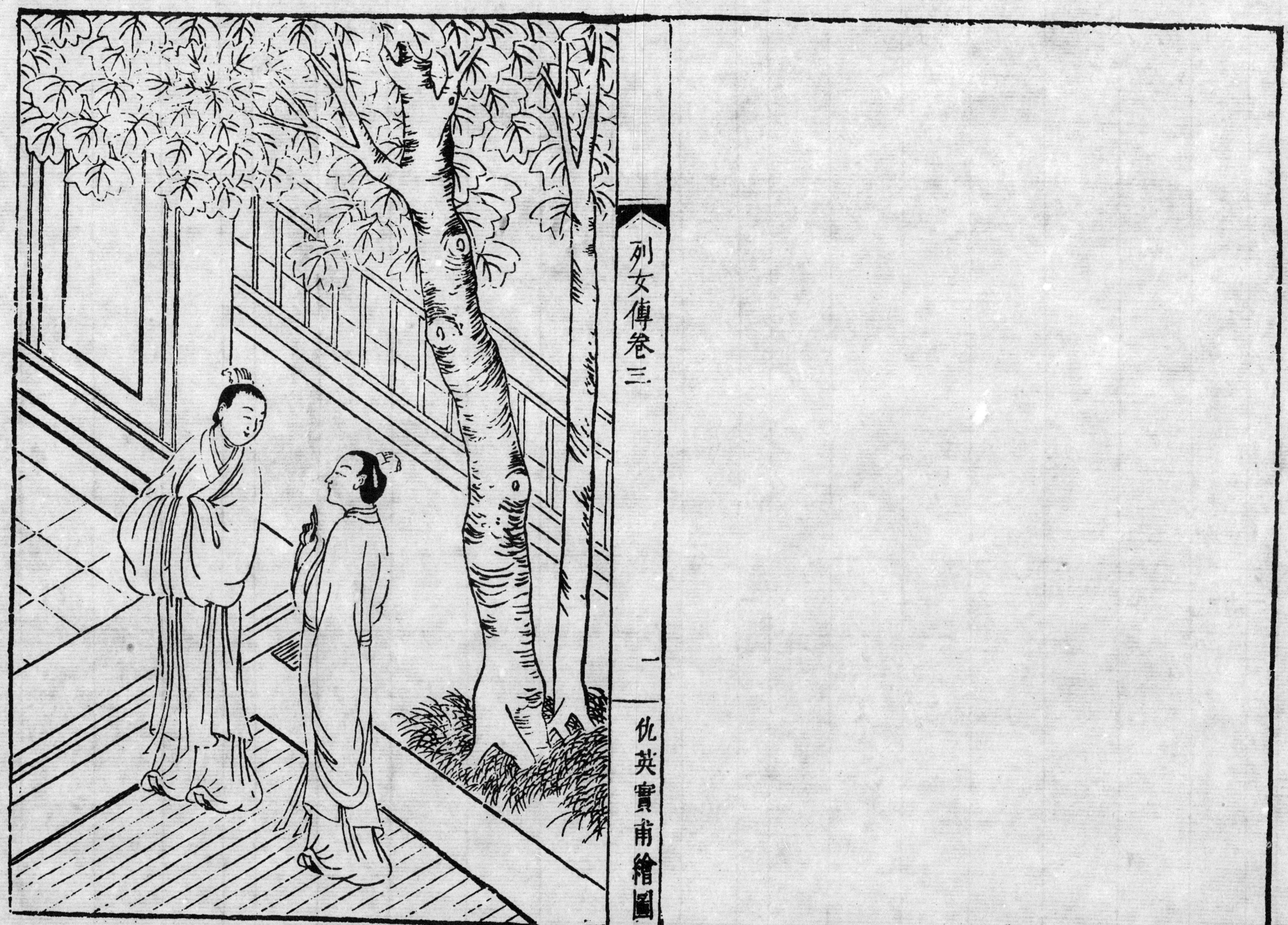

晉范氏母

晉范氏母者范獻子之妻也其三子遊於趙氏趙簡子乘馬園中園中多株問三子曰奈何長者曰明君不問不為亂君不問而為中者曰愛馬足則無愛民力愛民力則無愛馬足也少者曰可以三德使民設令伐株於山將有馬足也已而開囿示之株夫山遠而囿近是民一悅矣去險阻之山而伐平地之株民二悅矣既畢而賤賣民三悅矣簡子從之民果三悅少子伐其謀歸以告母母喟然歎曰終滅范氏者必是子也夫伐功施勞鮮能布仁乘偽行詐莫能久長其後智伯滅范氏君子謂

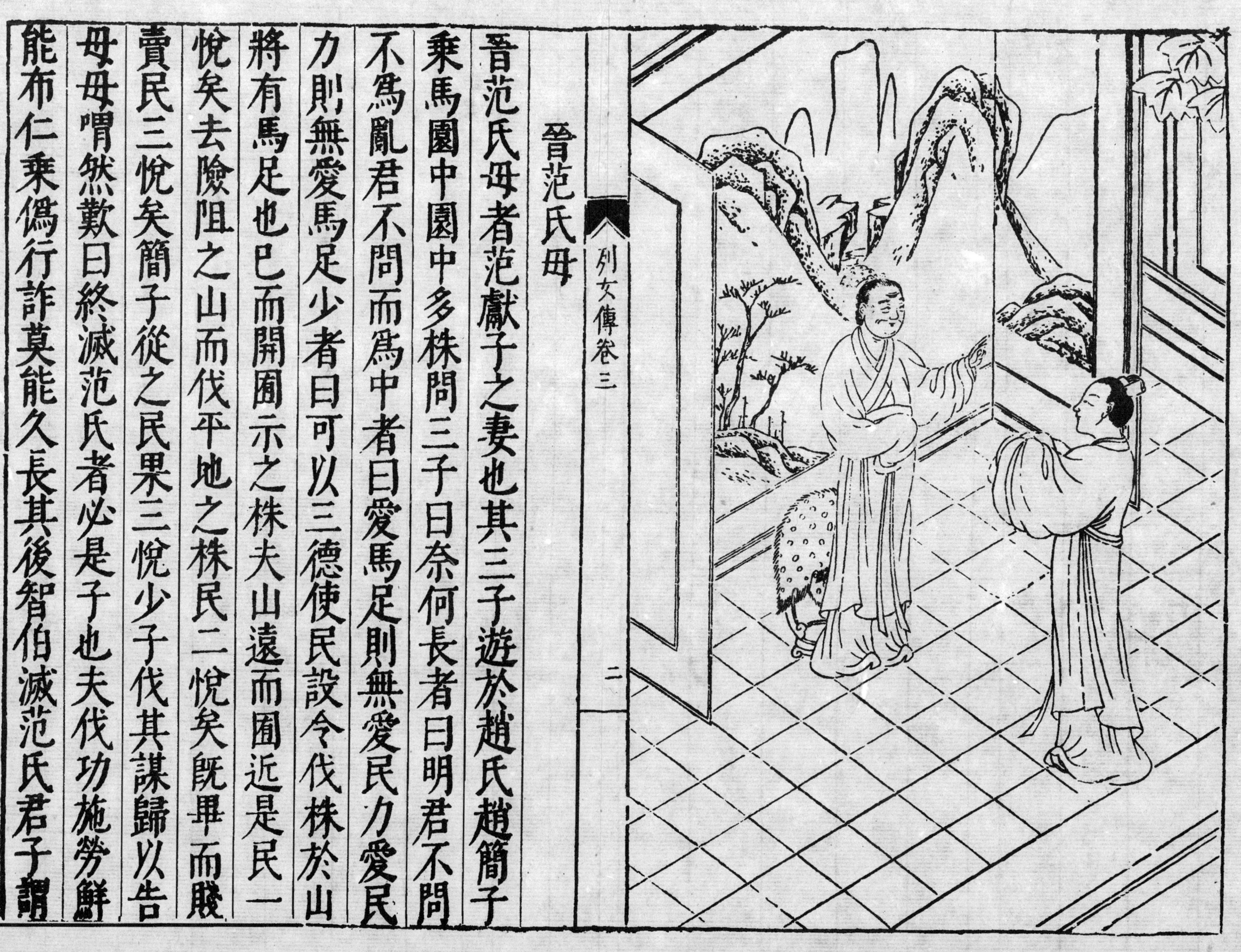

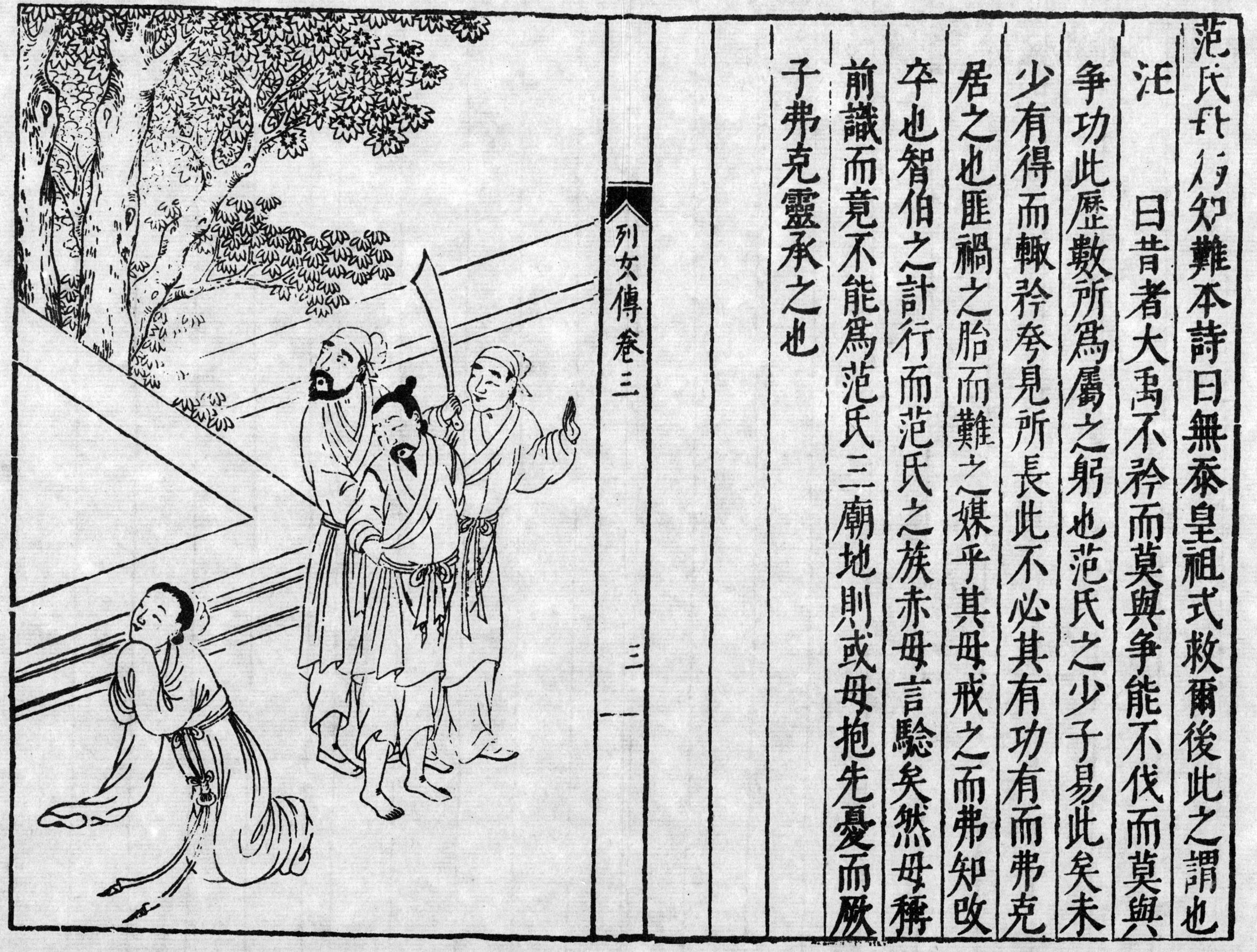

范氏曰行知難本詩曰無忝皇祖式救爾後此之謂也

汪曰昔者大禹不矜而莫與爭能不伐而莫與爭功此歷數所爲屬之躬也范氏之少子易此矣未少有得而報矜夸見所長此不必其有功而弗居之也匪禍之胎而難之媒乎其戒之而弗知卒也智伯之計行而范氏之族未母言驗矣然母稱前識而竟不能爲范氏三廟地則或母抱先憂而厥子弗克靈承之也

晉弓工妻

弓工妻者晉繁人之女也當平公之時使其夫為弓三年乃成平公引弓而射不穿一札平公怒將殺弓人弓人之妻請見曰繁人之子弓人之妻也願有謁於君平公見之妻曰君聞昔者公劉之行乎羊牛踐葭葦惻然為痛之恩及草木豈欲殺不辜者乎秦穆公有盜食其駿馬之肉反飲之以酒楚莊王臣援其夫人之衣而絕纓與飲大樂此三君者仁著於天下卒享其報名至今昔帝堯茅茨不剪采椽不斲土階三等猶以為為之者勞居之者逸也今妾之夫冶造此弓其為之亦勞

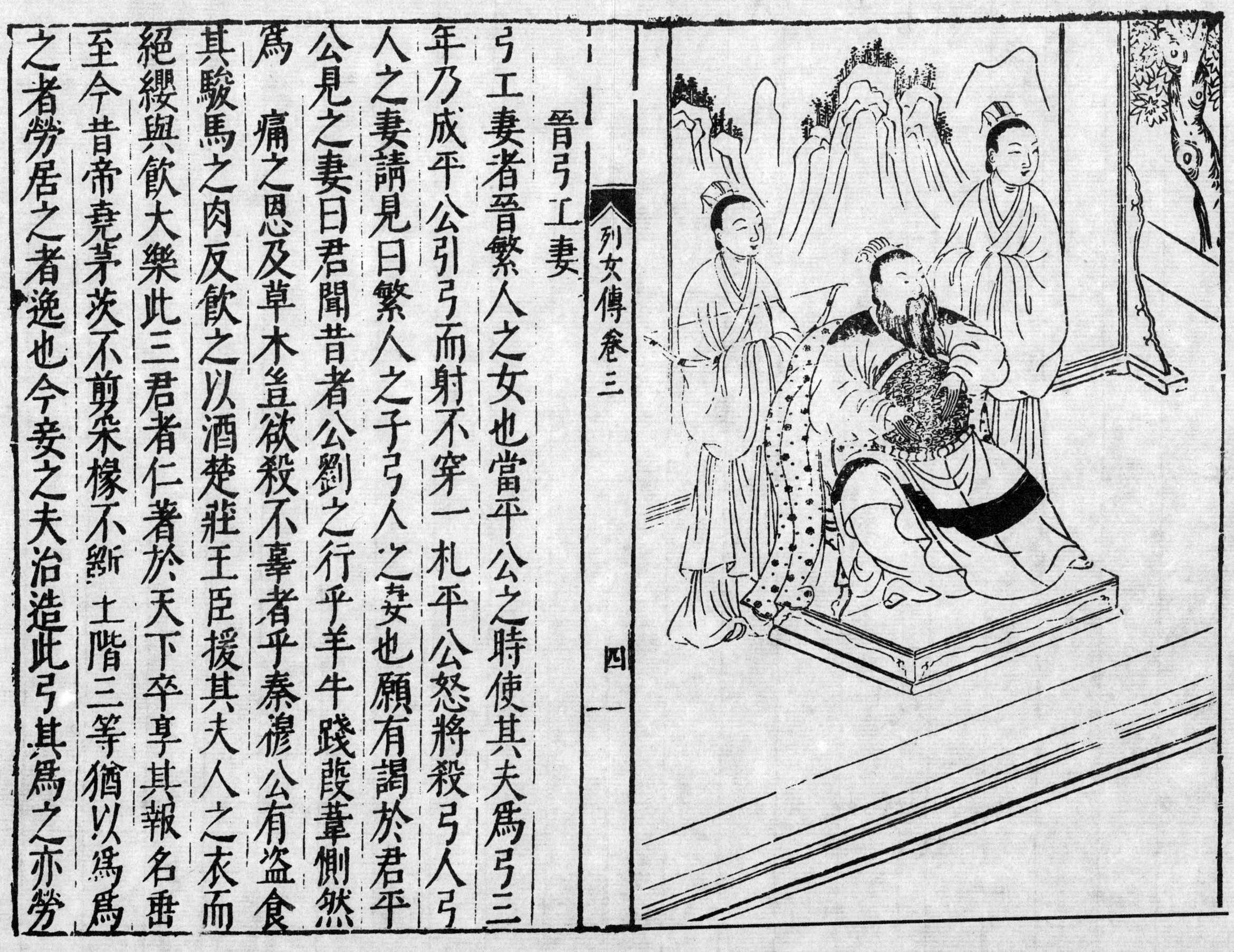

其幹生於泰山之阿一日三覩陰三覩陽傅以燕牛之
角纏以荊麋之筋糊以阿魚之膠此四者皆天下之妙
選也而君不能以穿一札是君之不能射也而反欲殺
妾之夫不亦謬乎妾聞射之道左手如拒右手如附枝
右手發之左手不知此盖射之道也平公以其言而射
穿七札繁人之夫立得出而賜金三鎰君子謂弓工妻
可與處難詩曰敦弓既堅舍矢既鈞言射之有法也

汪 曰引工之妻情出於救夫故其辭不得不激
切而能發帝堯之心勤居逸之戒是何以懲戾之
銘而出於婦人孺子之口也繁人而有是子弓工而
有是妻不亦異乎

密康公母

密康公之母姓隗氏周共王遊於涇上康公從有三女奔之其母曰必致之王夫獸三為羣人三為衆女三為粲王田不取羣公行下衆王御不參一族夫粲美之物歸汝而何德以堪之王猶不堪況爾小醜乎康公不獻王滅密康君子謂密母為能識徵詩云無已太康職思其憂此之謂也

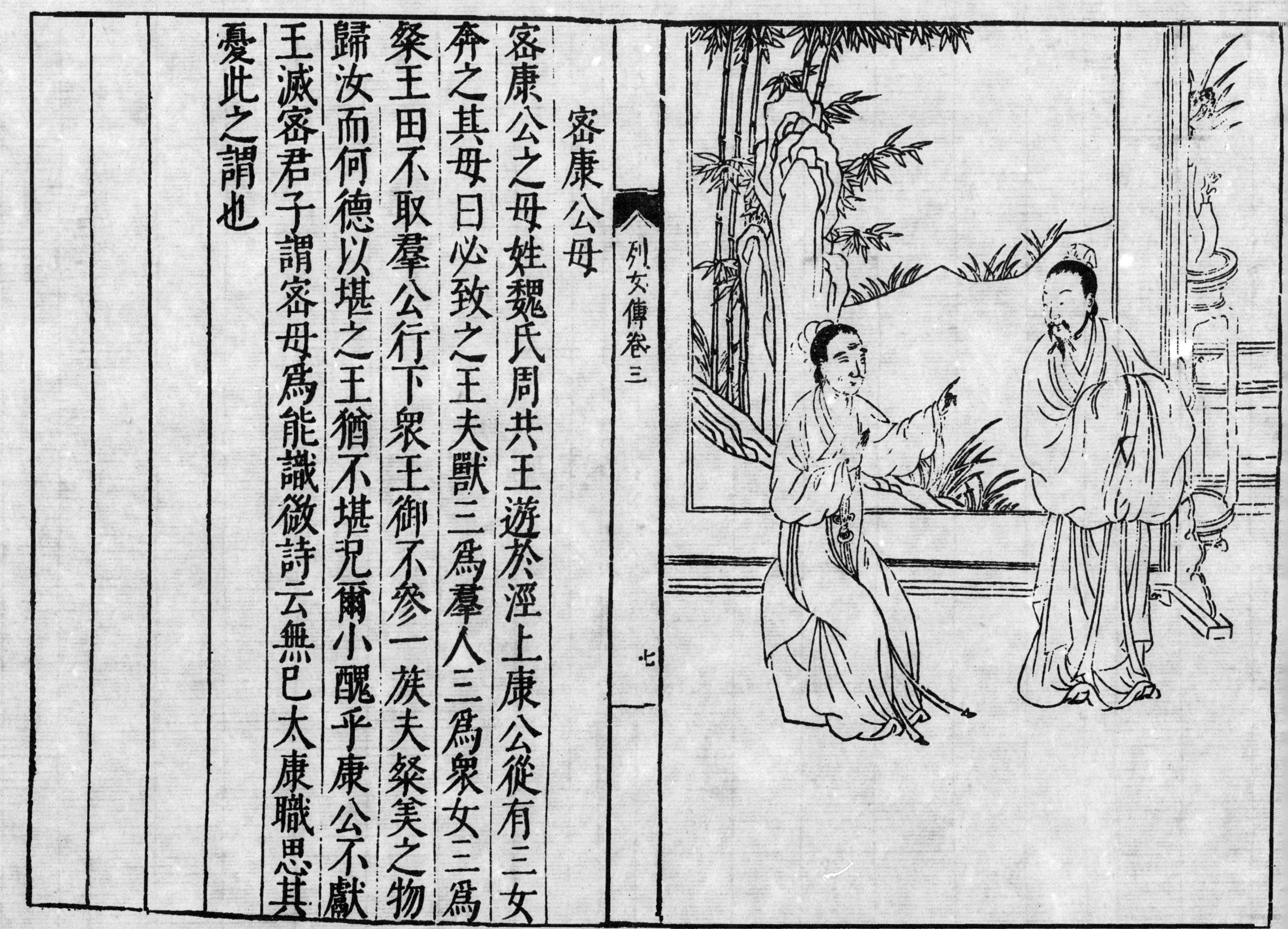

許穆夫人

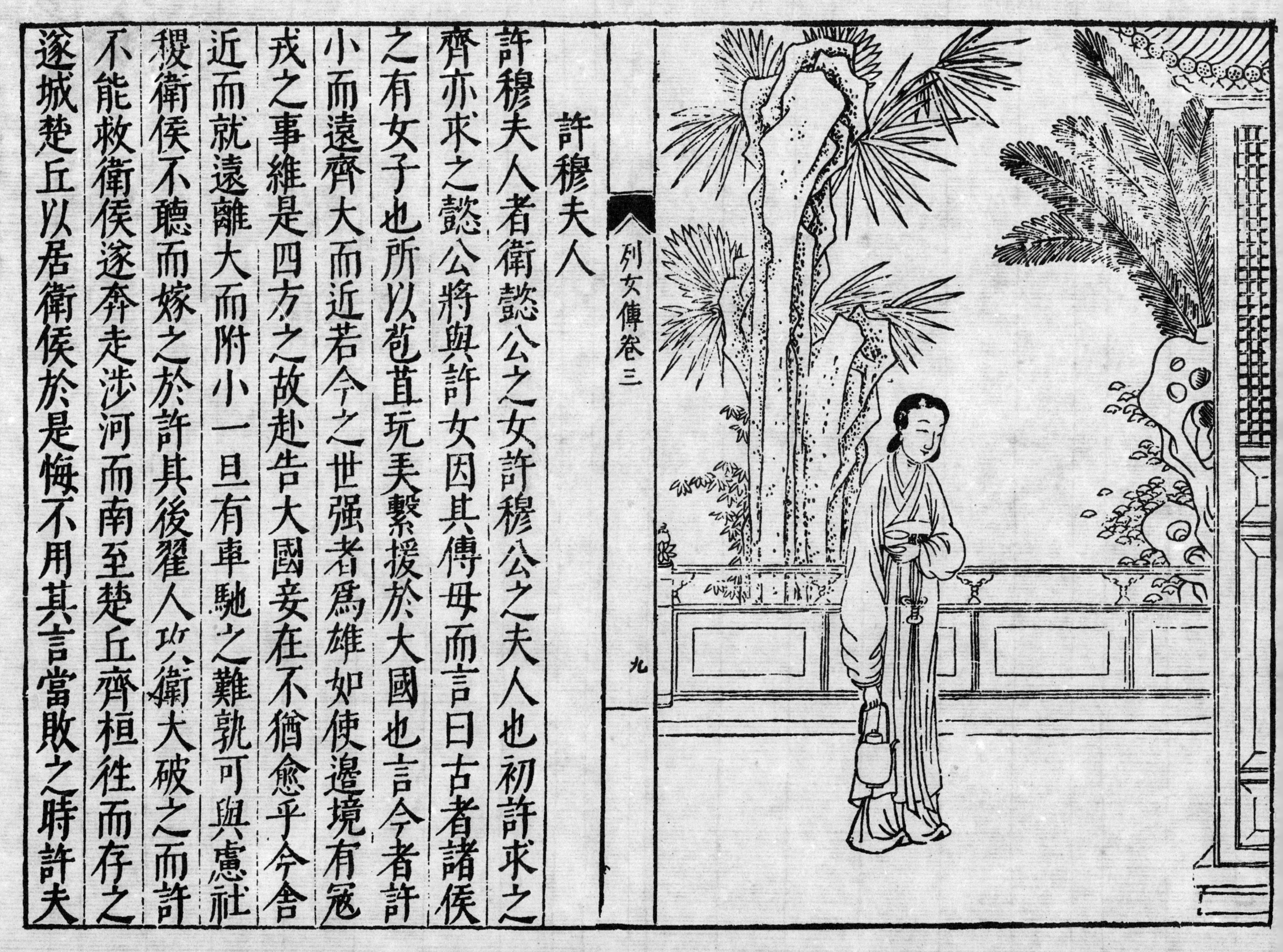

許穆夫人者衛懿公之女許穆公之夫人也初許求之齊亦求之懿公將與許女因其傅母而言曰古者諸侯之有女子也所以苞苴玩弄繫援於大國也言今者許小而遠齊大而近若今之世強者為雄如使邊境有寇戎之事維是四方之故赴告大國妾在不猶愈乎今舍近而就遠離大而附小一旦有車馳之難孰可與慮社稷衛侯不聽而嫁之於許其後翟人攻衛大破之而許不能救衛侯遂奔走涉河而南至楚丘齊桓往而存之遂城楚丘以居衛侯於是悔不用其言當敗之時許夫人

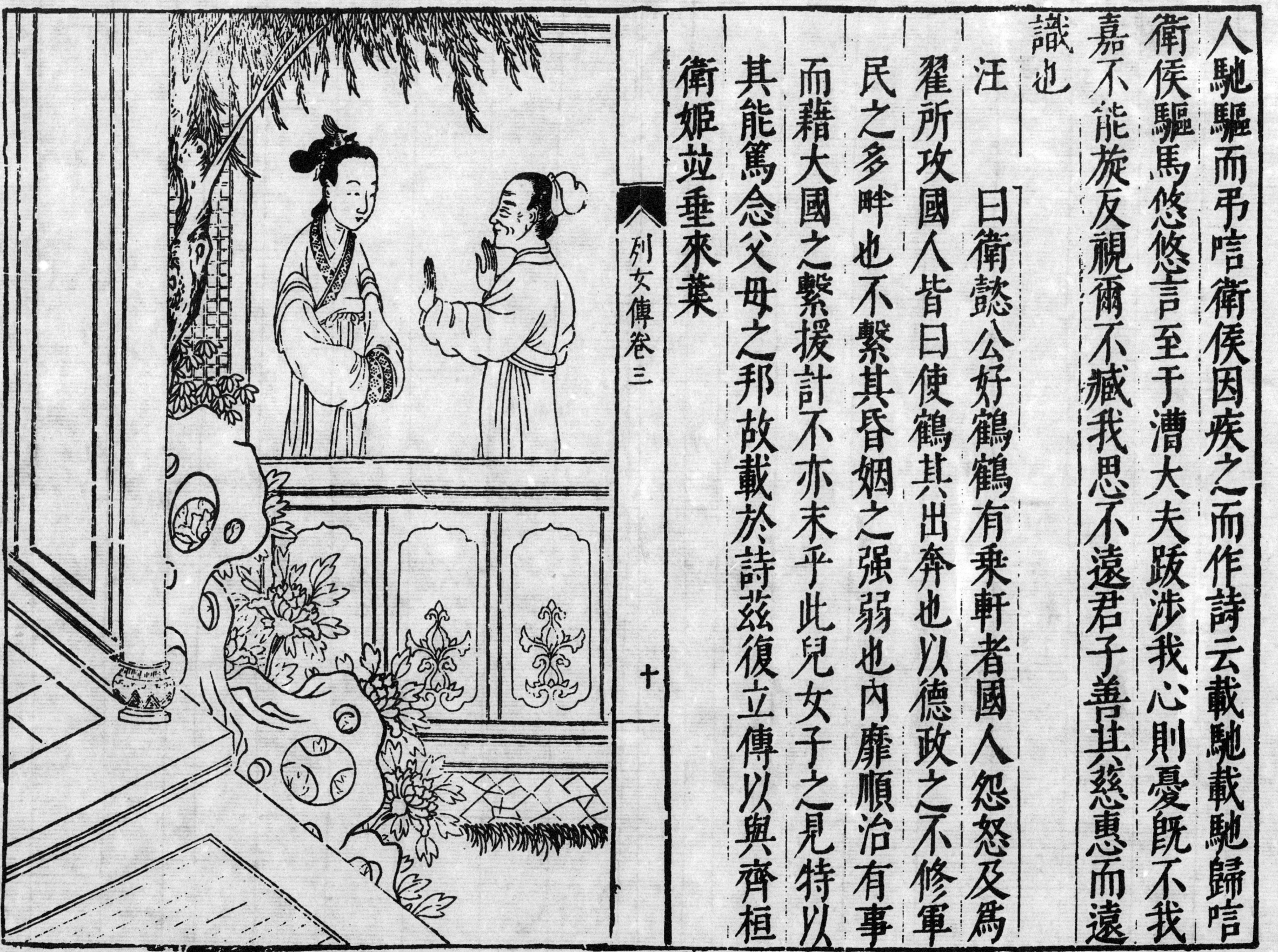

人馳驅而弔唁衛侯因疾之而作詩云載馳載歸唁
衛侯驅馬悠悠言至于漕大夫跋涉我心則憂既不我
嘉不能旋反視爾不臧我思不遠君子善其慈惠而遠
識也

汪曰衛懿公好鶴鶴有乘軒者國人怨怒及為
翟所攻國人皆曰使鶴其出奔也以德政之不修軍
民之多畔也不繫其昏姻之強弱也內靡順治有事
而藉大國之繫援計不亦末乎此兒女子之見特以
其能篤念父母之邦故載於詩茲復立傳以與齊桓
衛姬並垂來葉

黎莊夫人

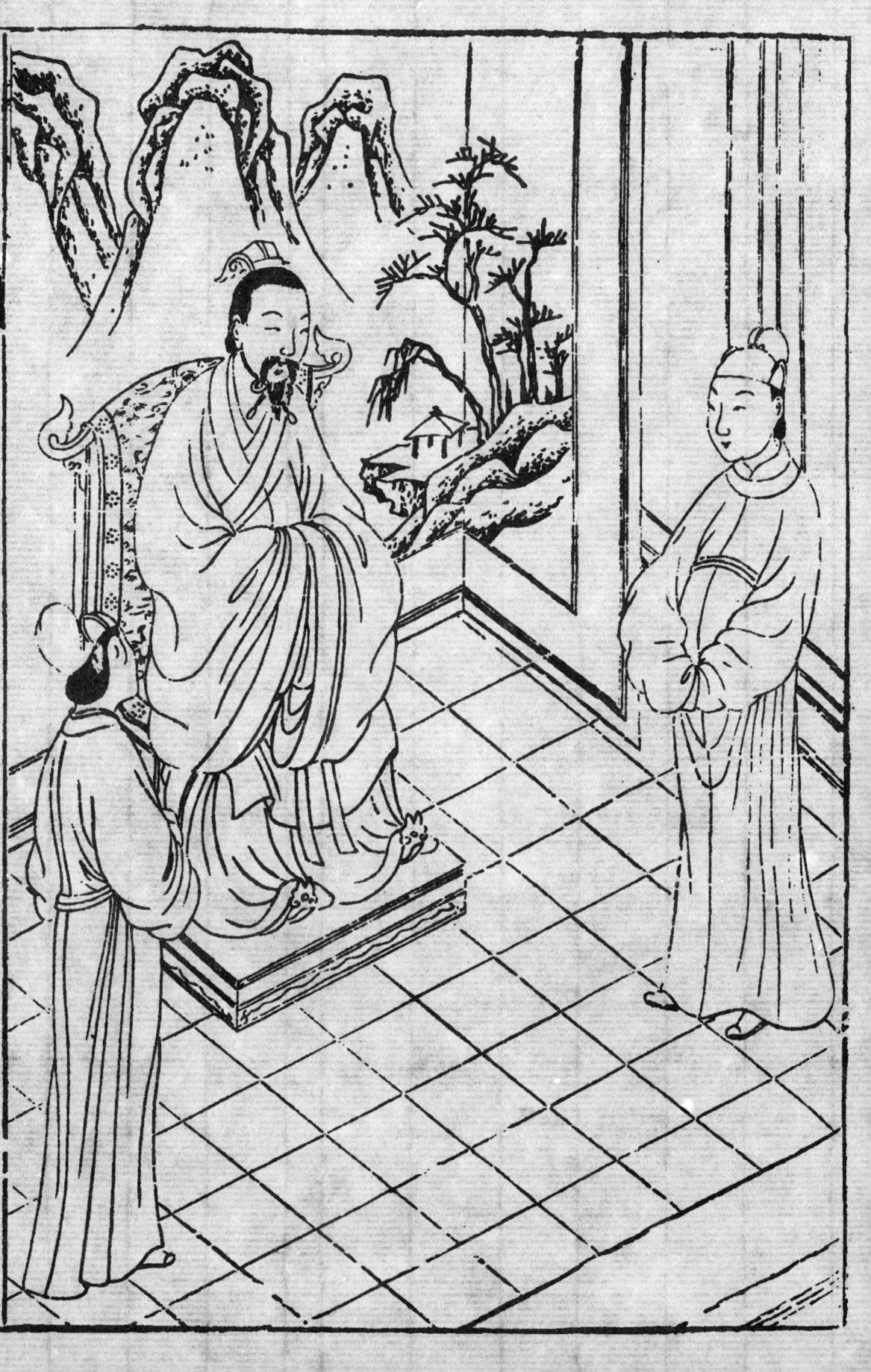

黎莊夫人者衛侯之女黎莊公之夫人也既往而不同欲所務者異未嘗得見甚不得意其傅母閔夫人賢公反不納憐其失意又恐其已見遣而不以時去謂夫人曰夫婦之道有義則合無義則去今不得意胡不去乎乃作詩曰式微式微胡不歸夫人曰婦人之道一而已矣彼雖不吾以吾何可以離於婦道乎乃作詩曰微君之故胡爲乎中路終執貞一不違婦道以俟君命君子故序之以編詩

頌曰女于從一而終故忠臣不事二君烈女不

更二夫何者義不可二也衛大非黎偶而得為昏媾
宜衛女之騎淫矜夸而鮮克由禮修乃婦道而顧不
見答於黎侯也可悲也哉不見答而終不去此夫人
所以為貞一歟夫子存式微之詩意有在矣

息君夫人

夫人者息君之夫人也楚伐息破之虜其君使守門將妻其夫人而納之於宮楚王出遊夫人遂出見息君謂之曰人生要一死而已何至自苦妾無須臾而忘君終不以身更貳醮生離於地上豈如死歸於地下哉乃作詩曰穀則異室死則同穴謂予不信有如皦日息君止之夫人不聽遂自殺息君亦自殺同日俱死楚王賢其夫人守節有義乃以諸侯之禮合而葬之君子謂夫人說於行善故序之於詩夫義動君子利動小人息君夫人不為利動矣詩云德音莫違及爾同死此之謂也

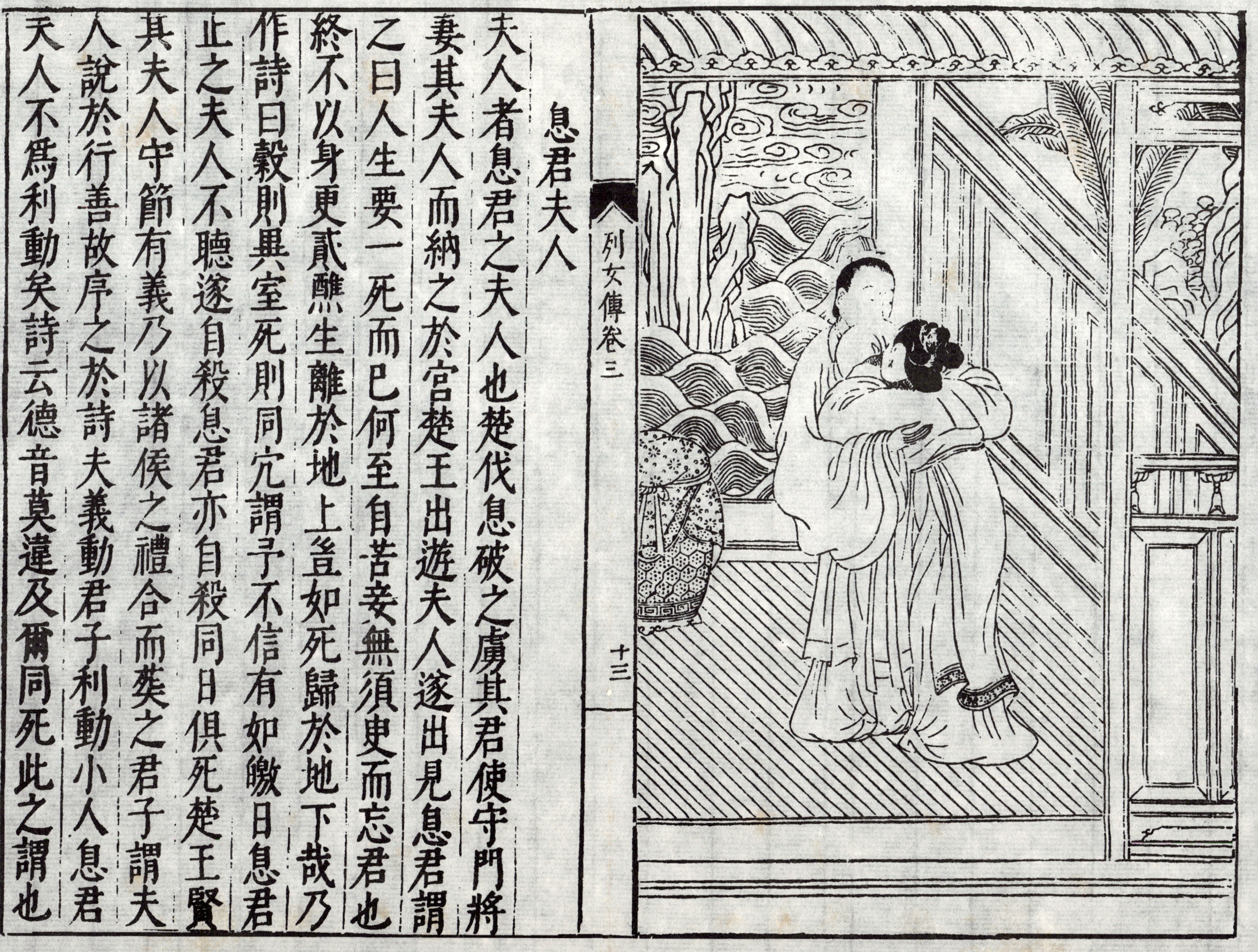

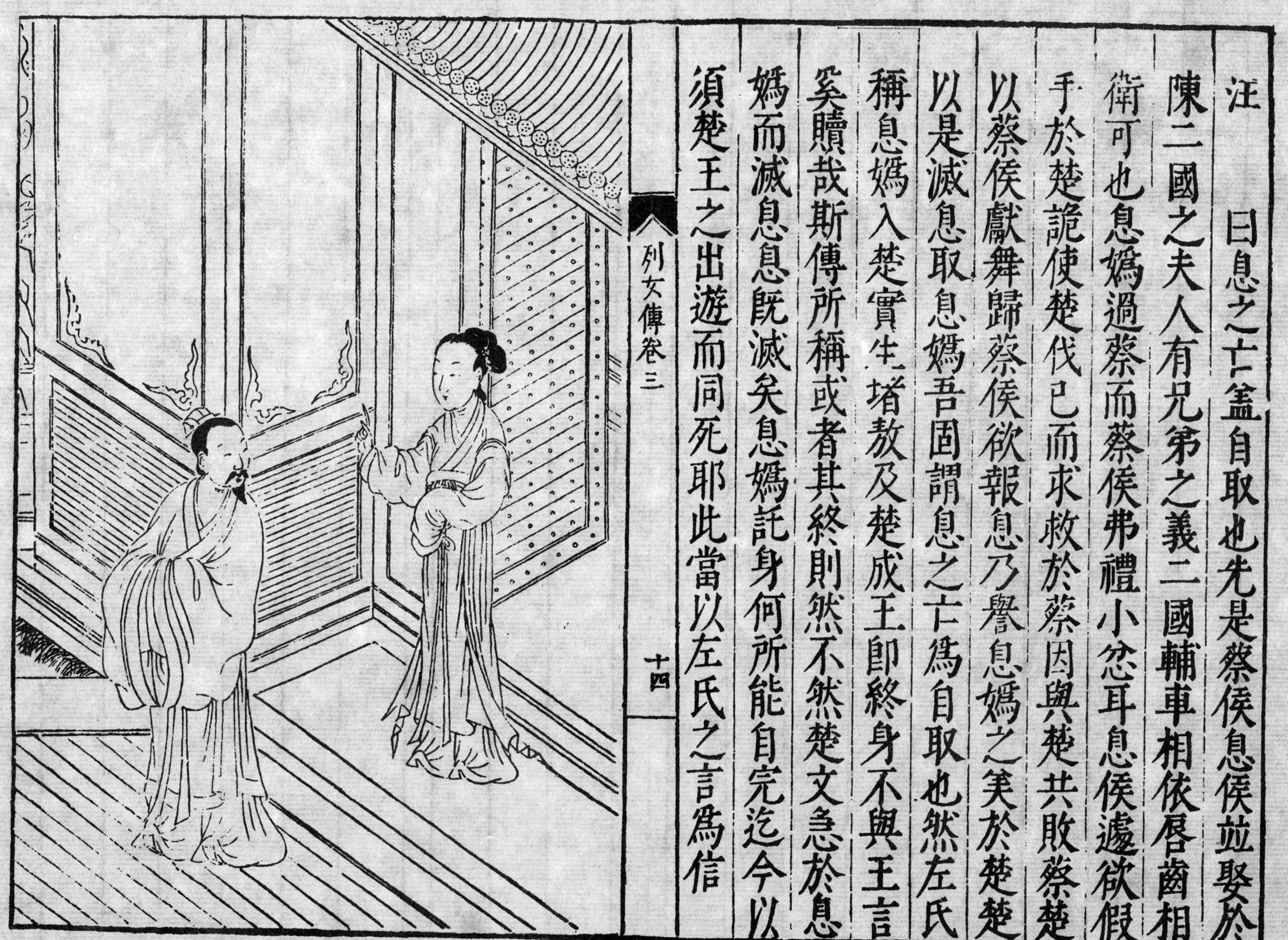

汪曰息之亡盖自取也先是蔡侯息侯並娶於陳二國之夫人有兄弟之義二國輔車相依唇齒相衛可也息媯過蔡而蔡侯弗禮小忿耳息侯邊欲假手於楚詭使楚伐蔡而求救於蔡因與楚共敗蔡以蔡侯獻舞歸蔡侯欲報息乃譽息媯之美於楚以是滅息取息媯吾固謂息之亡爲自取也然左氏稱息媯入楚實生堵敖及楚成王即終身不與王言奚贖哉斯傳所稱或者其終則然不然楚文急於媯而滅息既滅矣息媯託身何所能自完迄今以須楚王之出遊而同死耶此當以左氏之言爲信

曹僖氏妻

曹大夫僖負羈之妻也晉公子重耳亡過曹恭公不禮焉聞其駢脅近其舍伺其將浴設帷薄而觀之負羈之妻言於夫曰吾觀晉公子其從者三人皆善戮力以輔人必得晉國若得晉國必霸諸侯而討無禮曹必為首若曹有難子必不免子胡不自貳焉且吾聞之不知其子者視其父不知其君者視其所使今其從者皆卿相之僕也則其君必霸王之主也若加禮焉必能報施矣若有罪焉必能討過子不早圖禍至不久矣負羈乃遺之壺飡加璧其上公子受飡

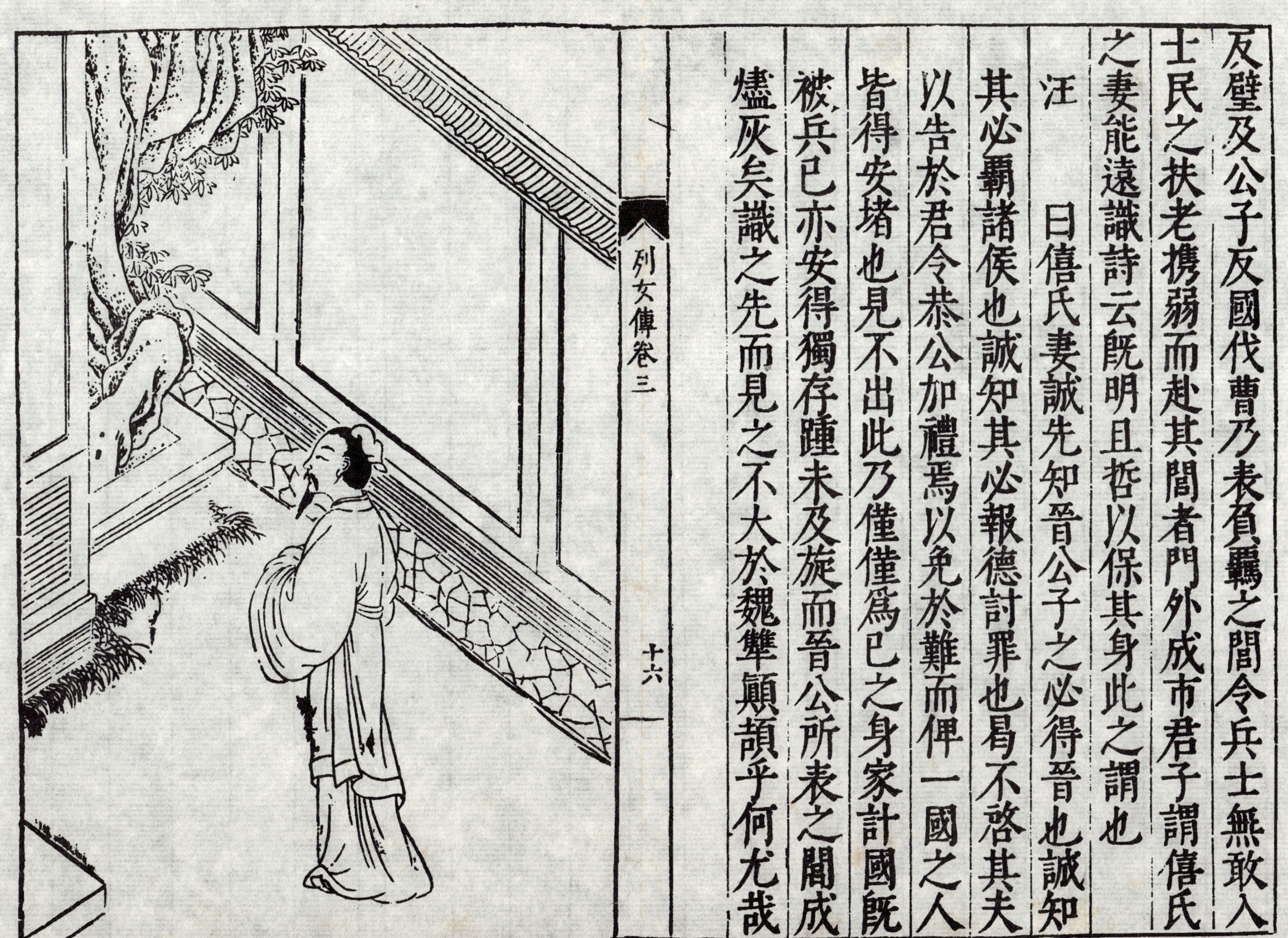

反壁及公子反國伐曹乃表負羈之間令兵士無敢入
士民之扶老攜弱而赴其間者門外成市君子謂僖氏
之妻能遠識詩云旣明且哲以保其身此之謂也

頌曰僖氏妻誠先知晉公子之必得晉也誠知
其必霸諸侯也誠知其必報德討罪也晳不啓其夫
以告於君令恭公加禮焉以免於難而俾一國之人
皆得安堵也見不出此乃僅僅爲已之身家計國旣
被兵已亦安得獨存踵未及旋而晉公所表之間成
燼灰矣識之先而見之不大於魏犨顚頡乎何尤哉

列女傳卷三

十六

周南之妻

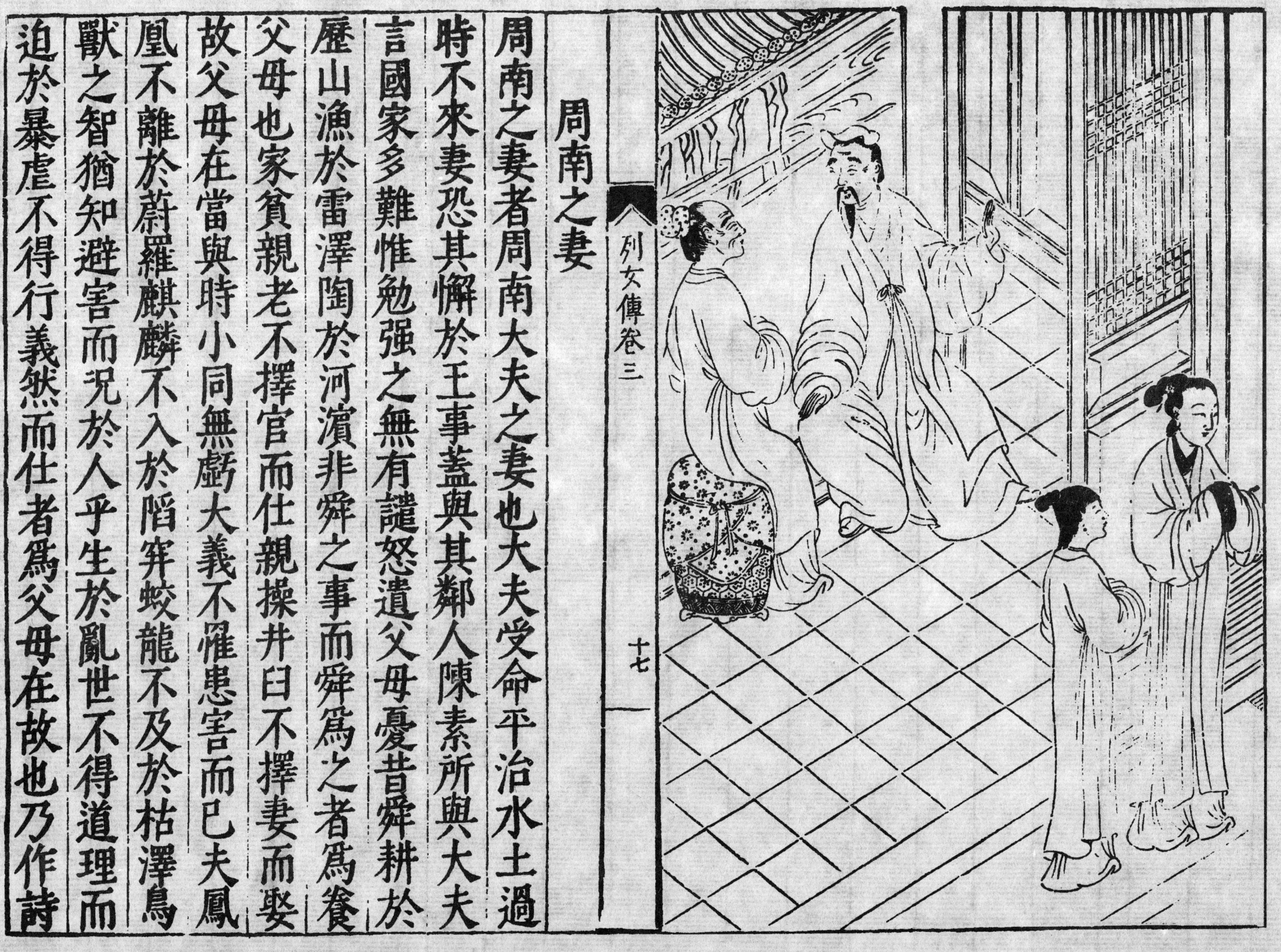

周南之妻者周南大夫之妻也大夫受命平治水土過
時不來妻恐其懈於王事蓋與其鄰人陳素所與大夫
言國家多難惟勉強之無有譴怒遺父母憂昔舜耕於
歷山漁於雷澤陶於河濱非舜之事而舜為之者為養
父母也家貧親老不擇官而仕親操井臼不擇妻而娶
故父母在當與時小同無虧大義不罹患害而已夫鳳
凰不離於蔚羅麒麟不入於陷穽蛟龍不及於枯澤鳥
獸之智猶知避害而況於人乎生於亂世不得道理而
迫於暴虐不得行義然而仕者為父母在故也乃作詩

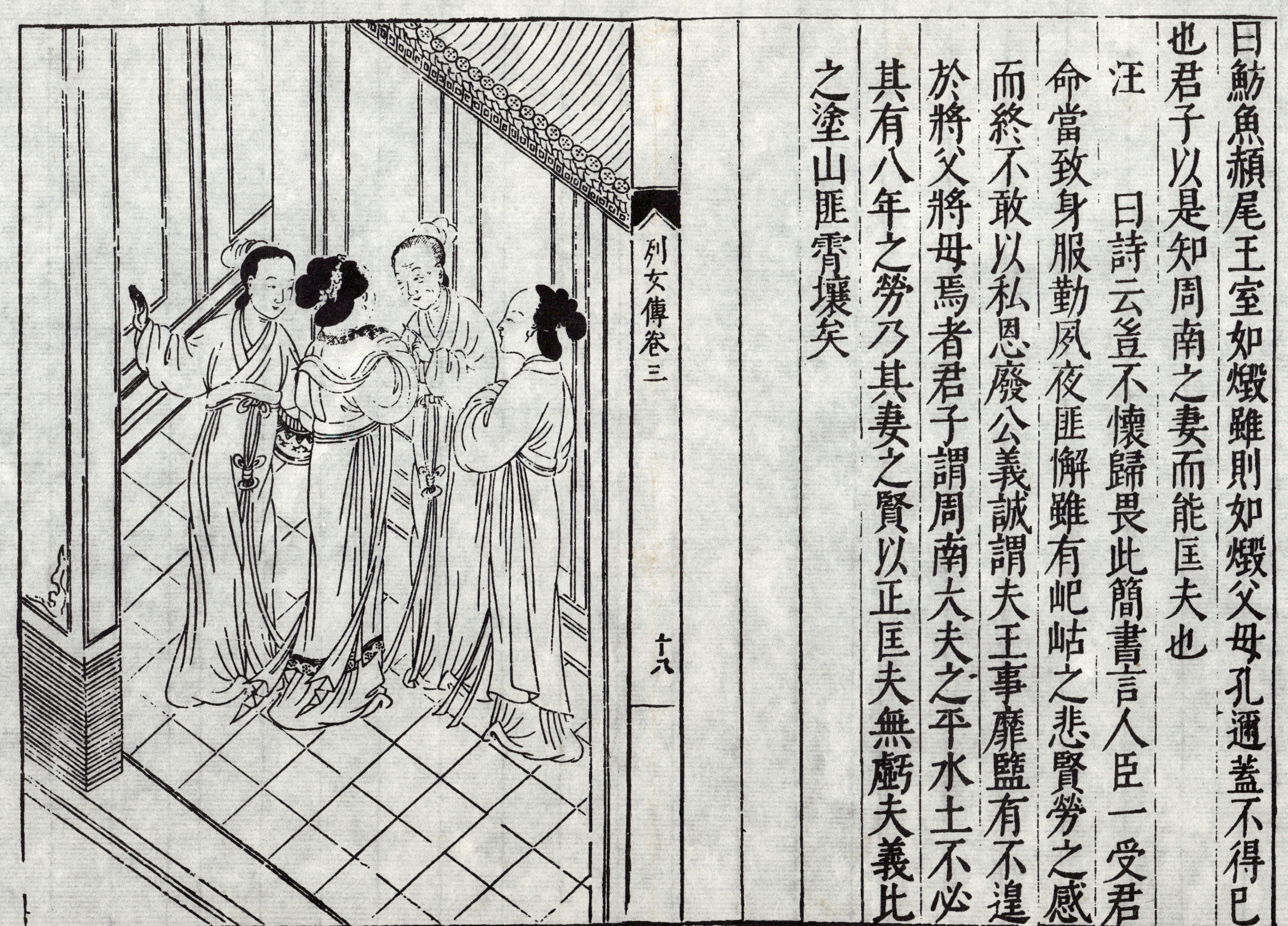

曰魴魚赬尾王室如燬雖則如燬父母孔邇蓋不得已也君子以是知周南之妻而能匡夫也

頌曰詩云登彼岵兮不懷歸畏此簡書言人臣一受君命當致身服勤夙夜匪懈雖有岵岵之悲賢勞之感而終不敢以私恩廢公義誠謂夫王事靡盬有不遑於將父將母為者君子謂周南大夫之妻賢以正匡夫義比之塗山匪霄壤矣

其有八年之勞乃其妻之賢以正匡夫無虧夫義比

召南申女

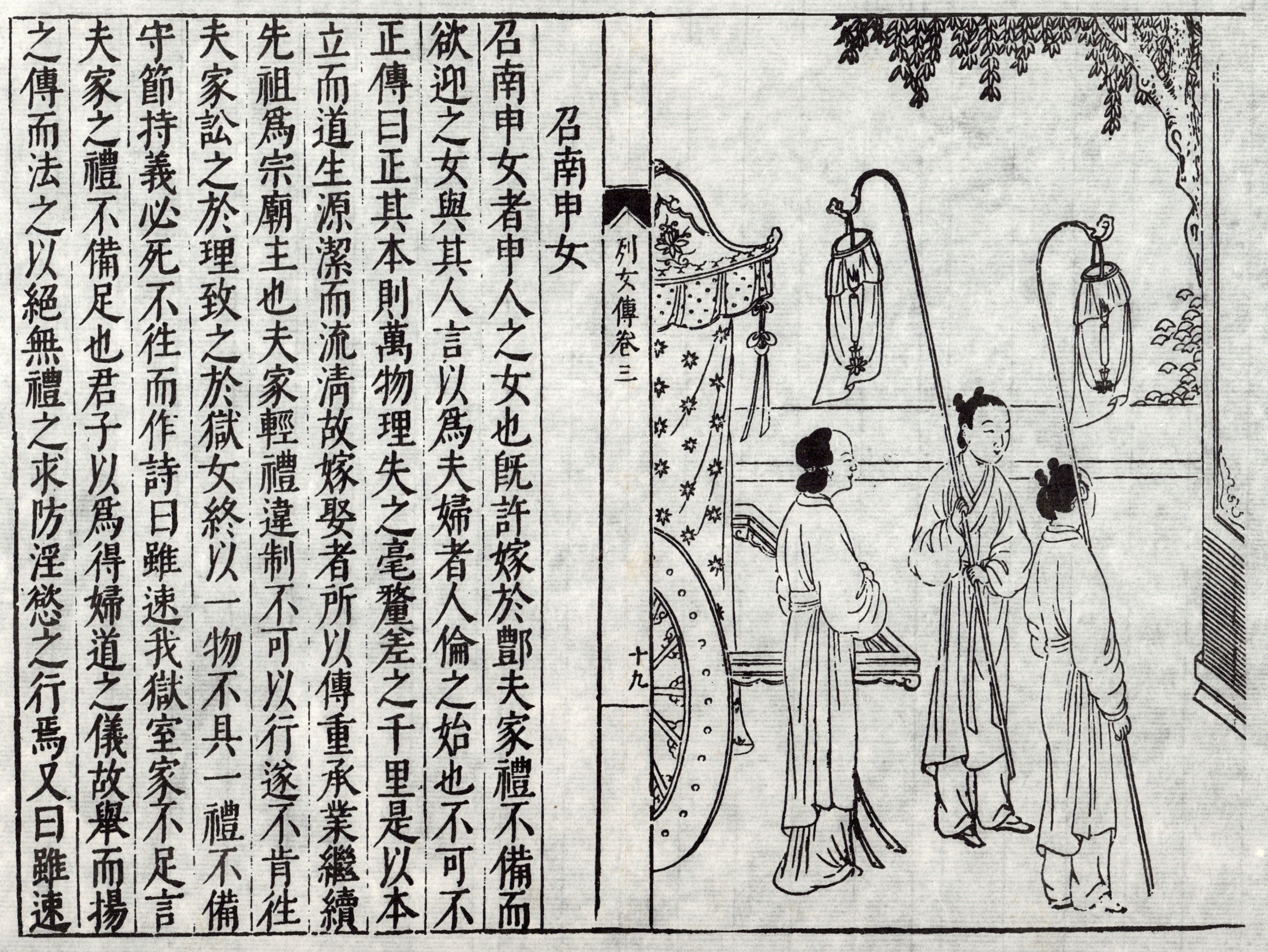

召南申女者申人之女也既許嫁於酆夫家禮不備而欲迎之女與其人言以為夫婦者人倫之始也不可不正傳曰正其本則萬物理失之毫釐差之千里是以本立而道生源潔而流清故嫁娶者所以傳重承業繼續先祖為宗廟主也夫家輕禮違制不可以行遂不肯往夫家訟之於理致之於獄女終以一物不具一禮不備守節持義必死不往而作詩曰雖速我獄室家不足君子以為得婦道之儀故舉而揚之傳而法之以絕無禮之求防淫慾之行焉又曰雖速

我訟亦不汝從此之謂也

注曰易云有夫婦而後有父子有父子而後有君臣則夫婦信人倫之始可以無禮而苟合乎故六禮不備貞女不行其載在昏義今可考也誠重其始也召南申女執禮不移一任鼠牙雀角之在前而守死不往吾意成周之盛禮教方隆而猶有不循禮之家當時有司顧不能正其禮節乃至速之獄訟非聖世所宜見也速之獄而猶不苟從則女之貞益顯矣

周郊婦人

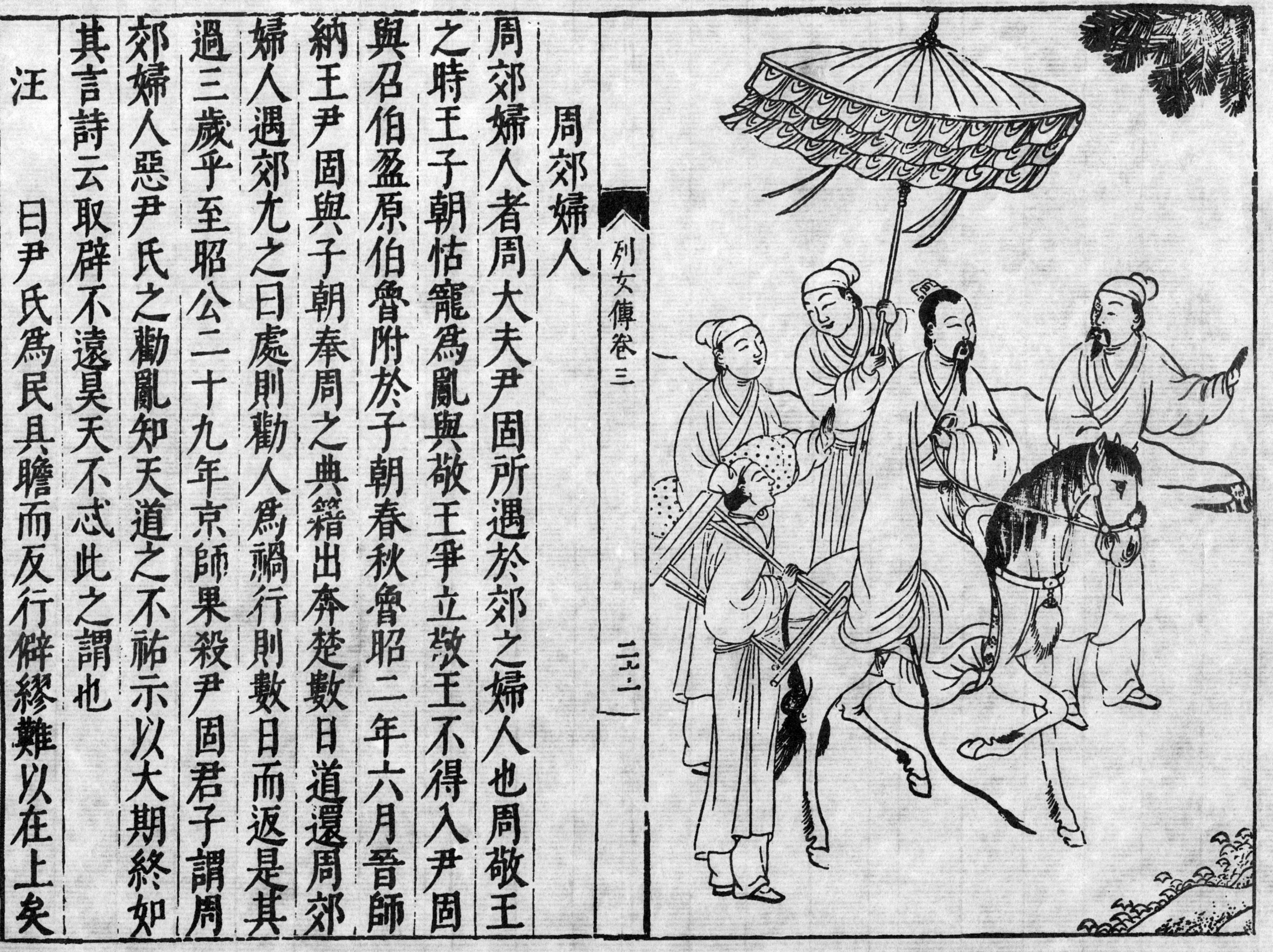

周郊婦人者周大夫尹固所遇於郊之婦人也周敬王之時王子朝怙寵為亂與敬王爭立敬王不得入尹固與召伯盈原伯魯附於子朝春秋魯昭二十二年六月晉師納王尹固與子朝奉周之典籍出奔楚數日道還周郊婦人遇郊尹之日處則勸人為禍行則數日而返是其過三歲乎至昭公二十九年京師果殺尹固君子謂周郊婦人惡尹氏之勸亂知天道之不祐示以大期終如其言詩云取辟不遠昊天不忒此之謂也

頌曰尹氏為民具瞻而反行僻繆難以在上矣

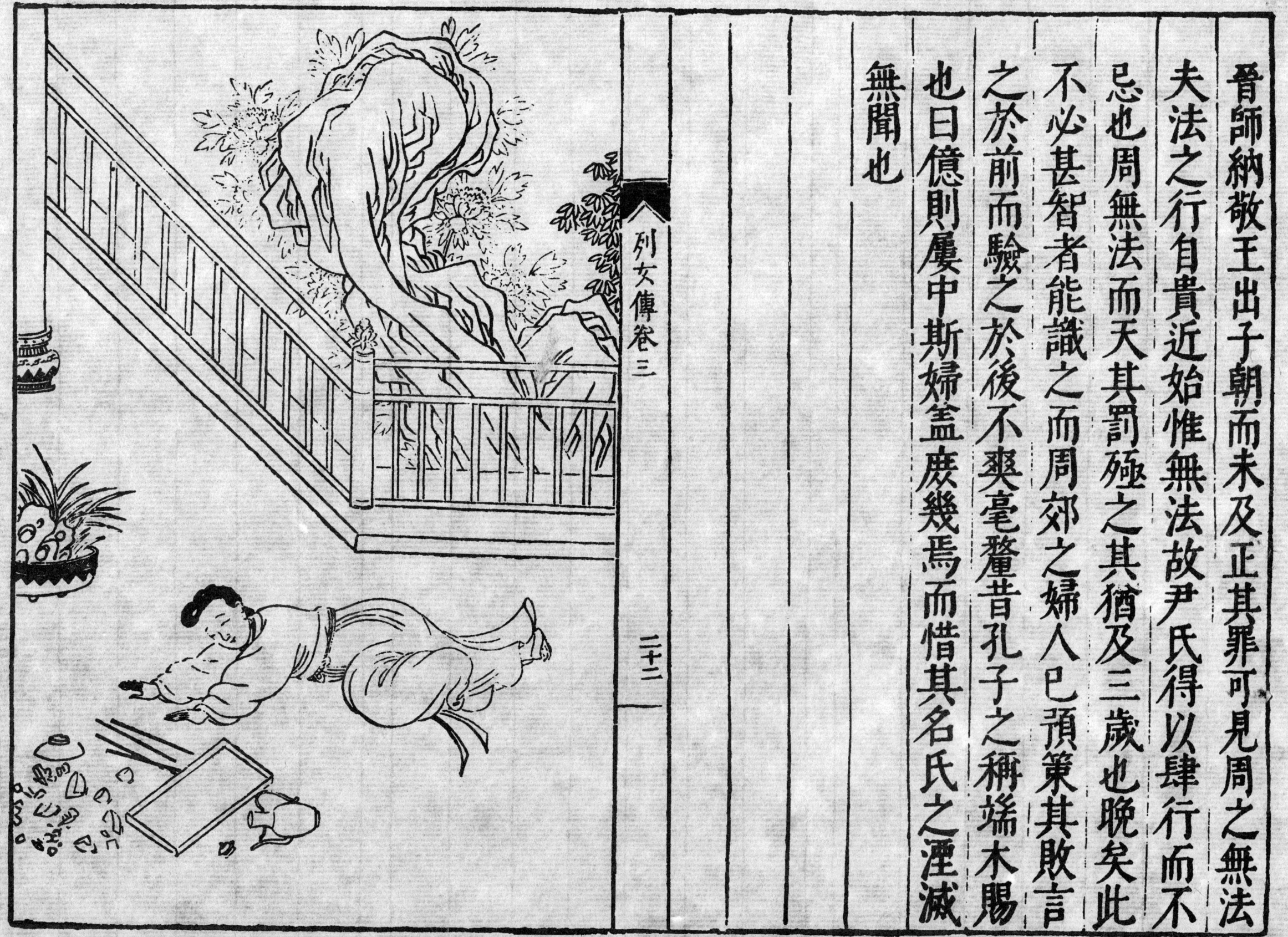

晉師納敬王出子朝而未及正其罪可見周之無法
夫法之行自貴近始惟無法故尹氏得以肆行而不
已也周無法而天其罰殛之其猶及三歲也晚矣此
不必甚智者能識之而周郊之婦人已預策其敗言
之於前而驗之於後不爽毫釐昔孔子之稱端木賜
也曰億則屢中斯婦盖庶幾焉而惜其名氏之湮滅
無聞也

周主忠妾

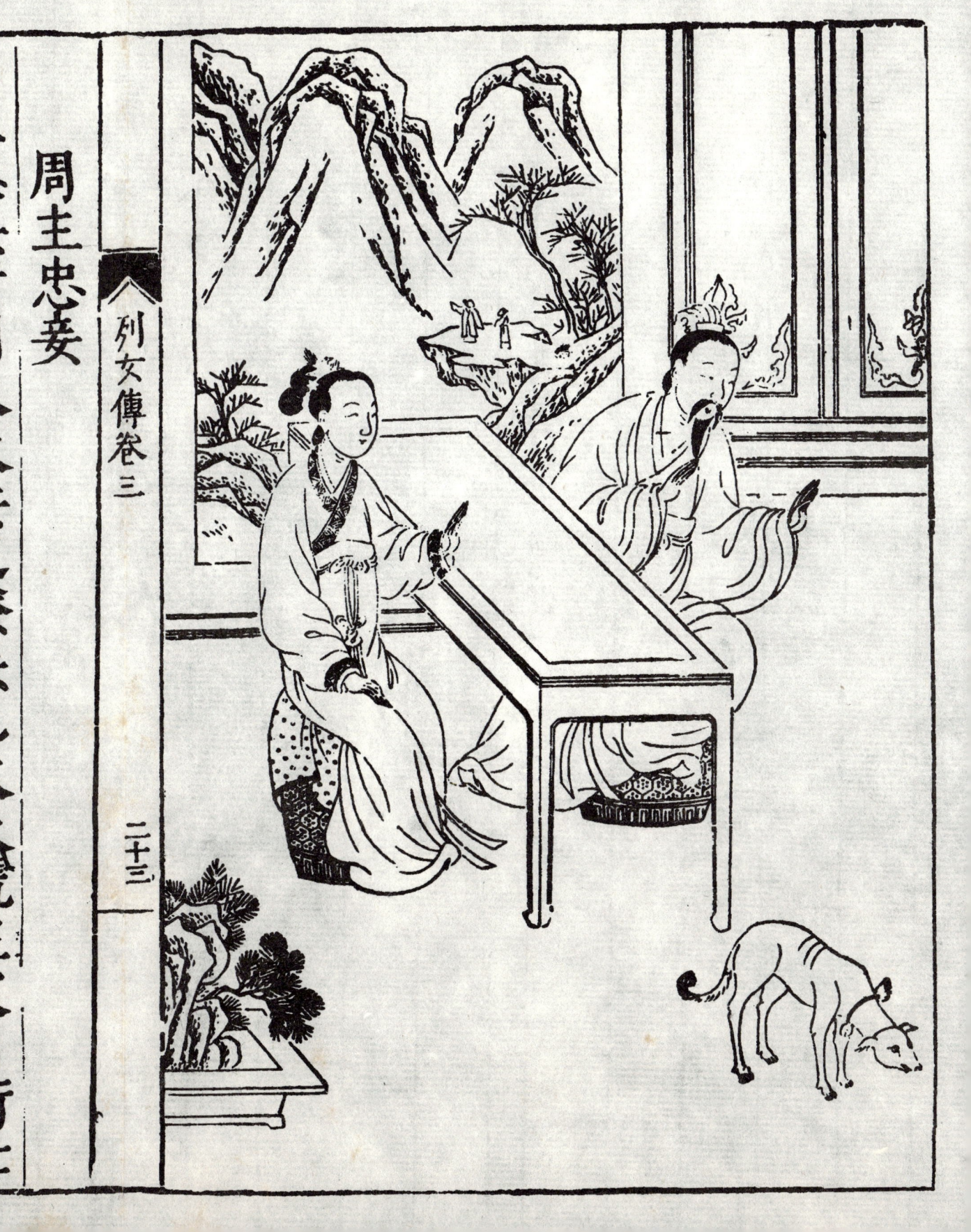

周主忠妾者周大夫妻之媵妾也大夫號主父自衛仕於周二年且歸其妻淫於鄰人恐主父覺其淫者憂之妻曰無憂也吾為毒酒封以待之矣三日主父至其妻曰吾為子勞封酒相待使媵婢取酒而進之媵婢心知其毒酒也計念進之則殺主父不義言之則殺主母不忠猶與因陽僵覆酒主父大怒而笞之既已妻恐媵婢言之因以他過答欲殺之以滅口媵婢知將死終不言主父弟聞其事具以告主父主父驚乃免媵婢而笞殺其妻使人陰問媵婢曰汝知其事何以不言而反幾死乎媵婢曰殺

主以自生又有辱主之名吾死耳豈言之哉主父
高其義貴其意將納以為妻媵婢辭曰主辱而死而妾
獨生是無禮也代主之處是逆也無禮逆有一猶
愈今盡有之難以生矣欲自殺主聞之乃厚幣而嫁之
四鄰爭娶之君子謂忠妾為仁厚夫名無細而不聞行
無隱而不彰詩云無言不酬無德不報此之謂也
注 曰昔者子胥忠其君天下皆願以為臣孝己
愛其親天下皆願以為子故賣僕妾不出里巷而取
者良僕妾也周主父之忠妾曲免主父之死而終不
言主母之非不忍辱主之名而終不肯代主之處何
其忠順而有禮也如此乎蓋至於四鄰爭娶皆願以
為妻妾而忠妾之名不在衛宗傳妾下矣

列女傳卷三

二十四

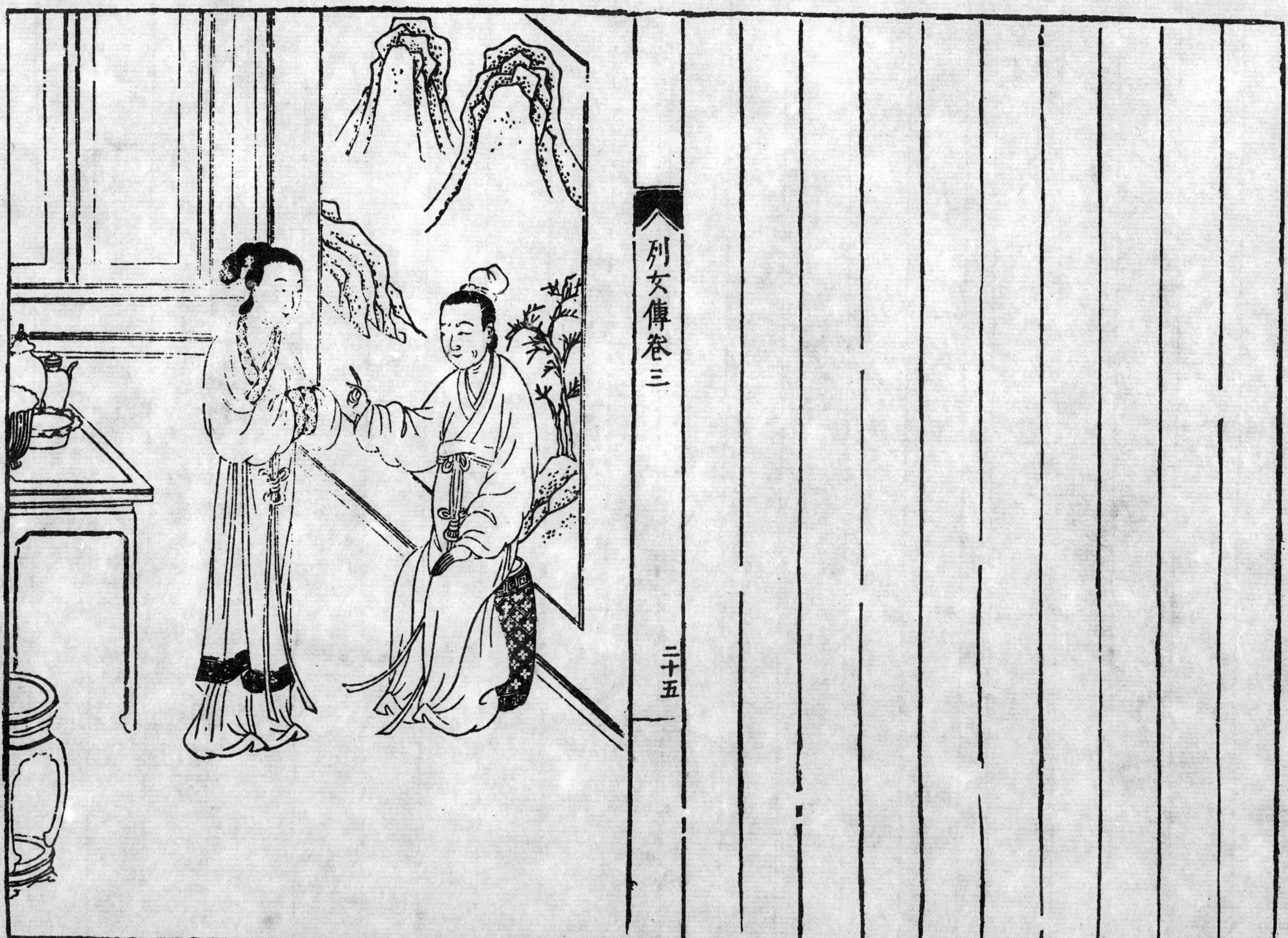

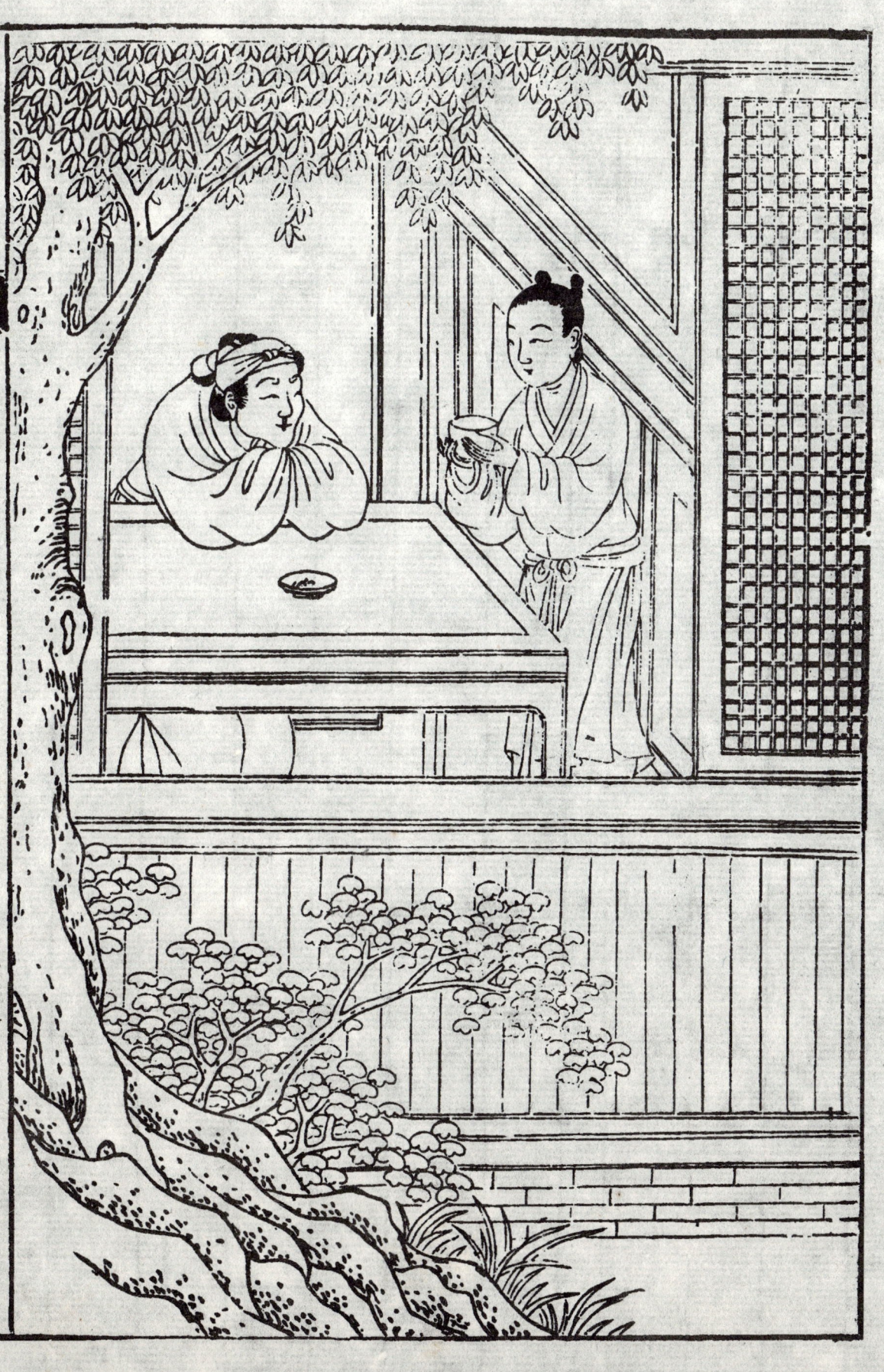

蔡人之妻

蔡人之妻者宋人之女也既嫁於蔡而夫有惡疾其母將改嫁之女曰夫之不幸乃妾之不幸也奈何去之適人之道一與之醮終身不改不幸遇惡疾不改其意且夫采采芣苢之草雖其臭惡猶始於將采之終於懷擷之浸以益親況於夫婦之道乎彼無大故又不遣妾何以得去終不聽其母乃作芣苢之詩君子曰宋女之意甚貞而一也

汪 曰婦人義不更醮誠以夫者婦之天也天有常覆夫人不以天之開霽而忻戴惟謹不以天之晦

餓而瞻仰或違何者天不可二也女子從人仰望夫
以終身視夫之疾不啻痏瘵之在已安有與之齊體
同尊甲共安樂而不與共患難乎此兮丁者之爲非
蔡人之妻所屑也至今誦芣苢之詩想見貞順之風
猶令人咨嗟太息不能已已云

陳國辯女

辯女者陳國採桑之女也晉大夫解居甫使於宋道過陳遇採桑之女止而戲之曰女為我歌我將舍汝採桑之女乃為之歌曰墓門有棘斧以斯之夫也不良國人知之知而不已誰昔然矣大夫又曰為我歌其二女曰墓門有梅有鴞萃止夫也不良歌以訊止訊予不顧顛倒思予大夫曰其梅則有其鴞安在女曰陳小國也攝乎大國之間因之以饑饉加之以師旅其人且亡而況鴞乎大夫乃服而釋之君子謂辯女貞正而有辭柔順而有守詩云既見君子樂且有儀此之謂也

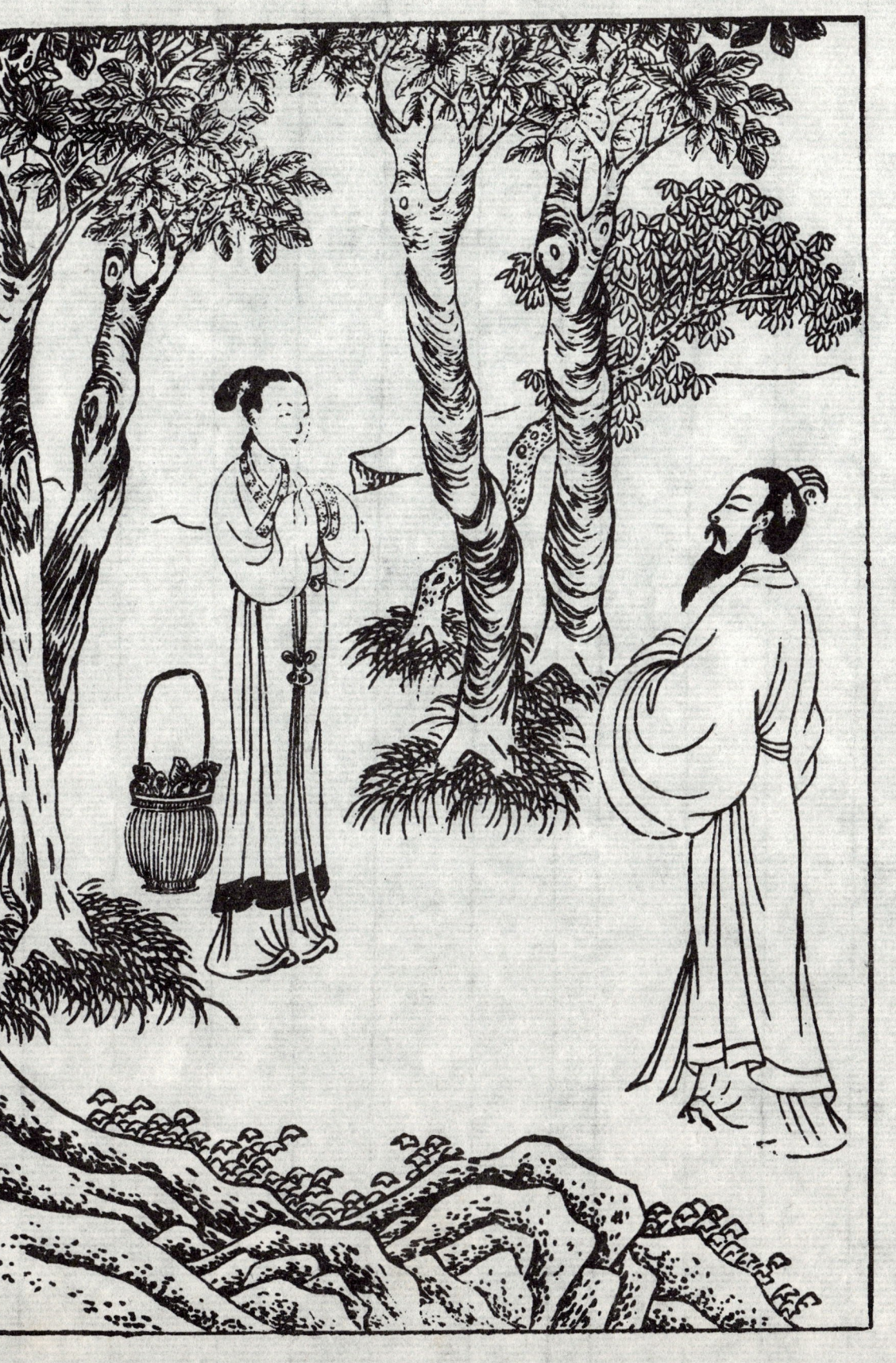

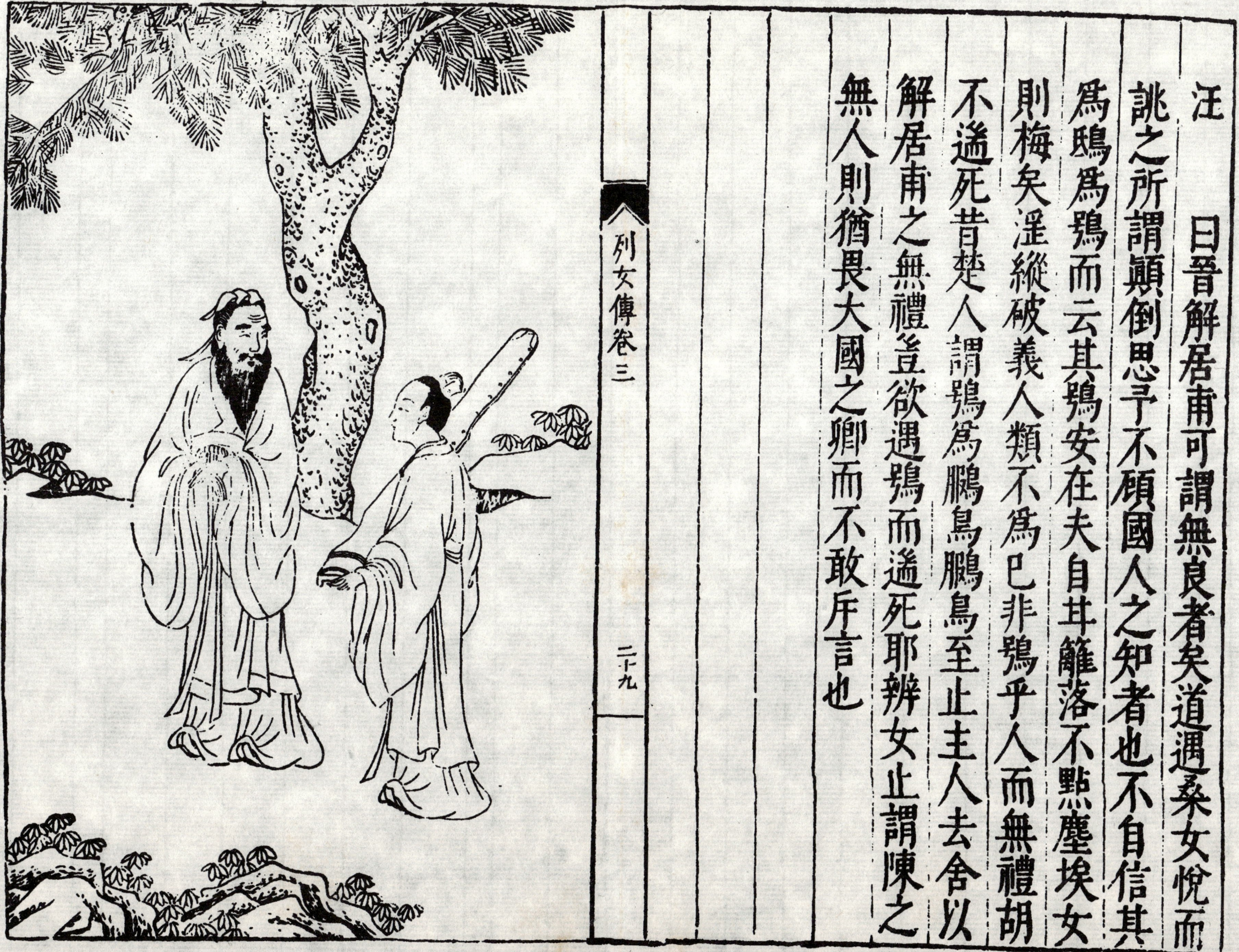

汪曰晉解居甫可謂無良者矣道遇桑女悅而
誂之所謂顛倒思予不顧國人之知者也不自信其
爲鴟爲鴉而云其鴉安在夫自其籬落不點塵埃
則梅矣淫縱破義人類不爲乎人而無禮胡
不遄死昔楚人謂鴉爲鵬鳥鵬鳥至止主人去舍以
解居甫之無禮遇鴉而遄死耶辨女止謂陳之
無人則猶畏大國之卿而不敢斥言也

阿谷處女

阿谷處女者阿谷之隧浣者也孔子南遊過阿谷之隧見處子佩瑱而浣孔子謂子貢曰彼浣者其可與言乎抽觴以授子貢曰為之辭以觀其志子貢曰我北鄙之人也自北徂南將欲之楚逢天之暑我思潭潭願乞一飲以伏我心處子曰阿谷之隧隱曲之地其水一清一濁流入於海欲飲則飲何問乎婢子受子貢觴迎流而挹之滿而溢之跪置沙上曰禮不親授子貢還報其辭孔子曰丘已知之矣抽琴去其軫以授子貢曰為之辭子貢往目嚮者聞子之言穆如清風不拂不寤私伏

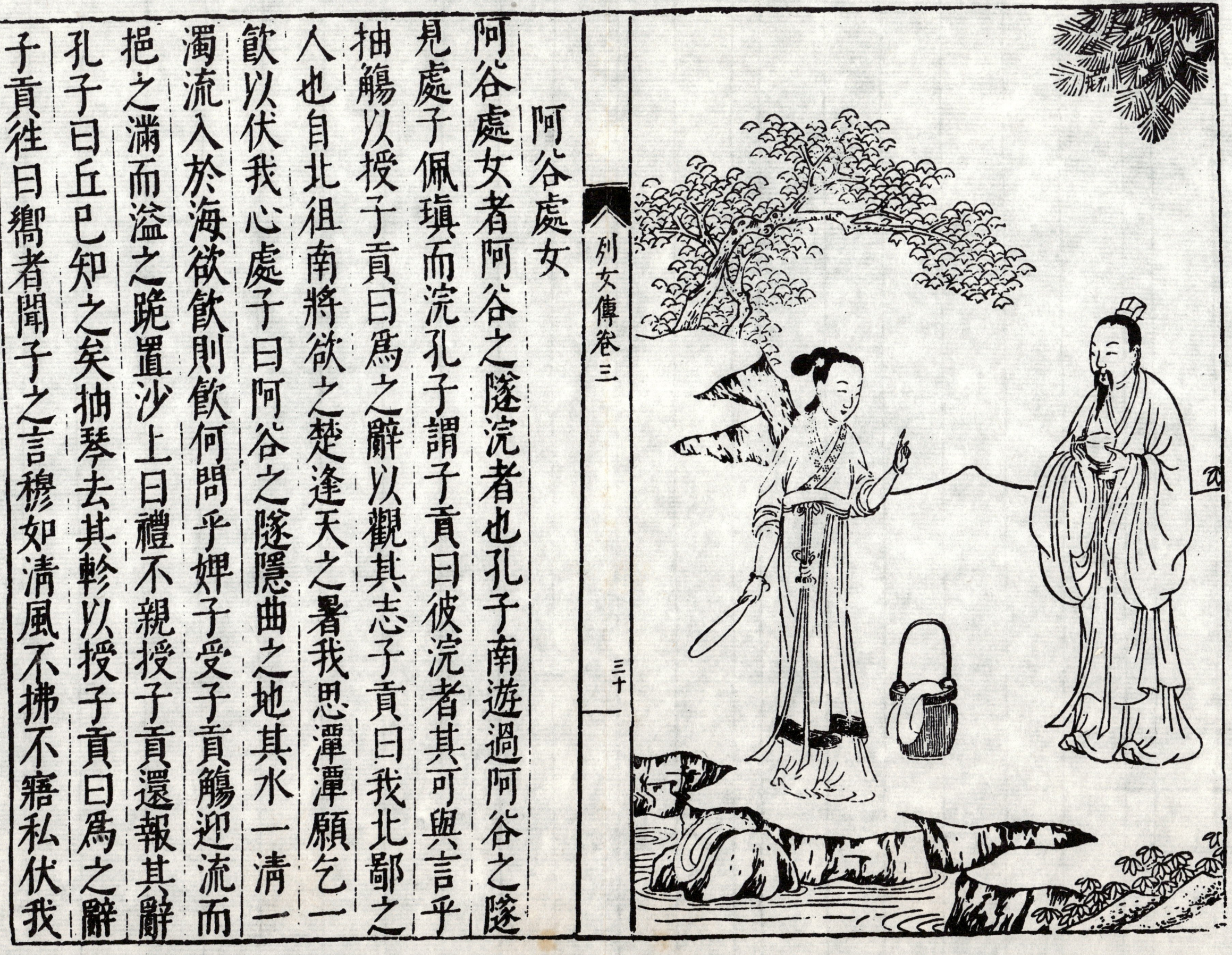

心有琴無軫願借子調其音處子曰我鄙野之人也陋
固無心五音不知安能調琴子貢以報孔子孔子曰丘
已知之矣遇賢則賓抽絺紵五兩以授子貢曰爲之辭
子貢往曰吾北鄙之人也自北徂南將欲之楚有絺紵
五兩非敢以當子之身也願注之水旁處子曰行客之
人嗟然永久分其資財棄於野鄙妾年甚少何敢受子
子不早命切有狂夫名之者矣子貢以告孔子孔子曰
丘已知之矣斯婦人達於人情而知禮詩云南有喬木
不可休息漢有游女不可求思此之謂也

汪　曰孔子之宰中都也男女別途所爲遠嫌明
疑者備至藉令得政必先以禮正男女之淫其見南
子也辭謝而不得已焉者也獨於阿谷處女而不厭
與言乎此非孔子所以命子貢亦宜子貢之弗敢聞
命而斯傳云若足彰處女之知禮而達於人情而
在孔子子貢爲近於瀆矣故不可信或者其掇拾莊
列悔聖之殘唾也

鄒孟軻母

鄒孟軻之母也號孟母其舍近墓孟子之少也嬉遊為墓間之事踴躍築埋孟母曰此非吾所以居處子也乃去舍市傍其嬉戲為賈人衒賣之事孟母又曰此非吾所以居處子也復徙舍學宮之傍其嬉遊乃設俎豆揖讓進退孟母曰真可以居吾子矣遂居及孟子長學六藝卒成大儒君子謂孟母善以漸化詩云彼妹者子何以予之此之謂也自孟子之少也既學而歸孟母方績問曰學所至矣孟子曰自若也孟母以刀斷其織孟子懼而問其故孟母曰子之廢學若吾斷斯織也夫

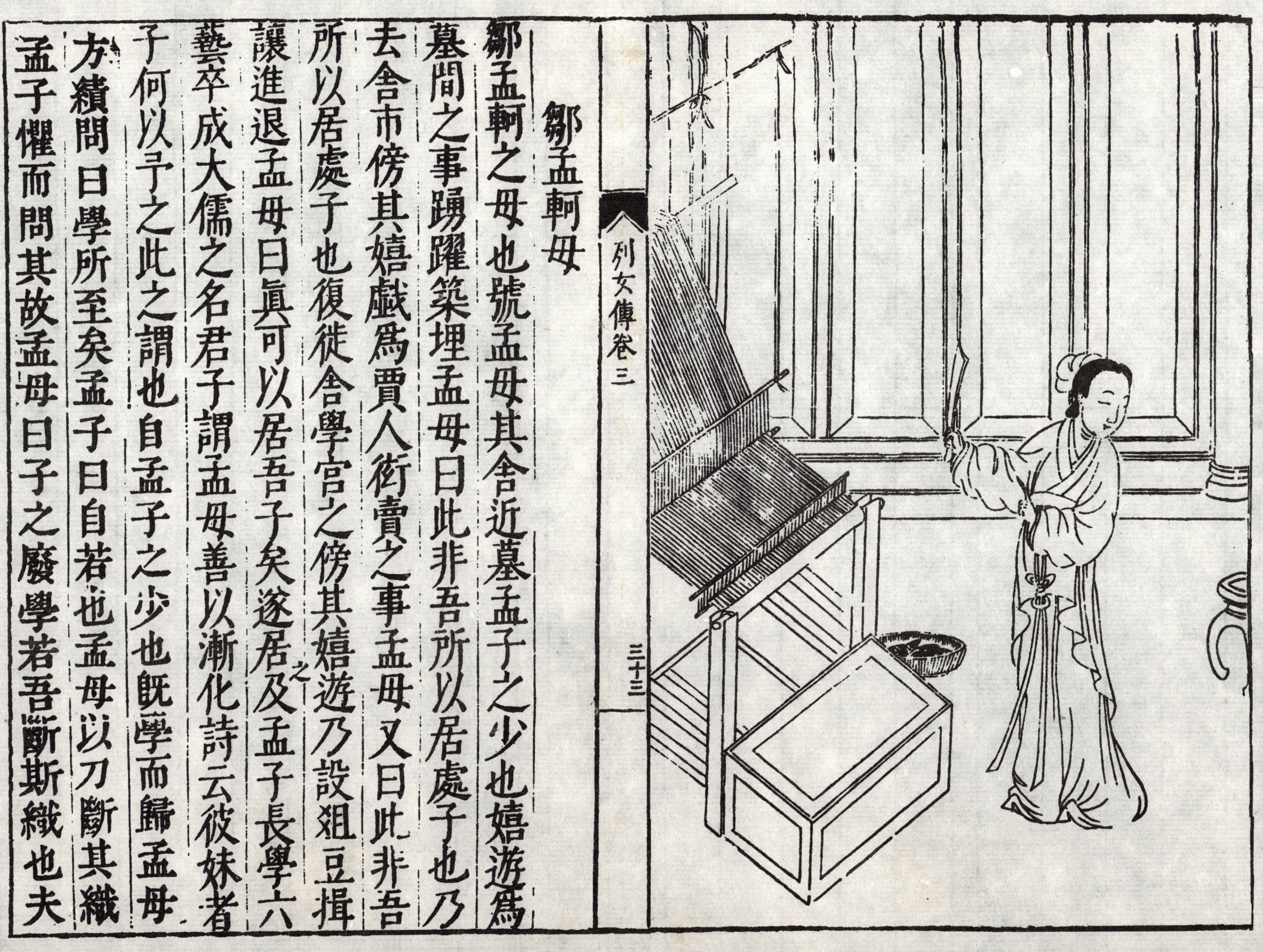

君子學以立名問則廣知是以居則安寧動則遠害今而廢之是不免於廝役而無以離於禍患也何以異於織績而食中道廢而不為寧能依其夫子而長不乏糧食哉女則廢其所食男則墮於修德不為竊盜則為虜役矣孟子懼旦夕勤學不息師事子思遂成天下之名儒君子謂孟子知為人母之道矣詩云彼姝者子何以告之此之謂也孟子既娶將入私室其婦袒而在內孟子不悅遂去不入婦辭孟母而求去曰妾聞夫婦之道私室不與焉今者妾竊墮在室而夫子見妾勃然不悅是客妾也婦人之義蓋不客宿請歸父母於是孟母召

孟子而謂之曰夫禮將入門問孰存所以致敬也將上堂聲必揚所以戒人也將入戶視必下恐見人過也今子不察於禮而責禮於人不亦遠乎孟子謝其過遂留其婦君子謂孟母知禮而明於姑母之道孟子處齊而有憂色孟母見之曰子若有憂色何也孟子曰不也他日閒居擁楹而嘆孟母見之曰鄉見子有憂色曰不也今擁楹而嘆何也孟子對曰軻聞之君子稱身就位不為苟得而受賞不貪榮祿諸侯不聽則不達其上聽而不用則不踐其朝今道不用於齊願行而母老是以憂也孟母曰夫婦人之禮精五飯羃酒漿養舅姑縫衣裳而已

矣故有閨內之修而無境外之志易曰在中饋無攸遂
詩曰無非無儀惟酒食是議以言婦人無擅制之義而
有三從之道也故年少則從乎父母出嫁則從乎夫夫
死則從乎子禮也今子成人也而我老矣子行乎子義
吾行乎吾禮君子謂孟母知婦道詩云載色載笑匪怒
匪教此之謂也

列女傳卷三

列女傳卷三

秦穆公姬

穆姬者秦穆公之夫人晉獻公之女太子申生之同母姊與惠公異母賢而有義獻公殺太子申生逐羣公子惠公號公子夷吾奔梁及獻公卒得因秦立始即位穆姬使納羣公子曰公族者君之根本惠公不用又背秦賂晉饑請粟於秦秦與之秦饑請粟於晉晉不與與之秦遂興兵與晉戰獲晉君以歸秦穆公曰掃除先人之廟寡人將以晉君見穆姬聞之乃與太子罃與公子弘與簡璧衰絰履薪以迎且告穆公曰上天降災使兩君匪以玉帛相見乃以興戎婢子姊妹不能相教以辱君命晉君

朝以入婢子夕以死惟君其圖之公懼乃舍諸靈臺大夫請以入公曰獲晉君以功歸今以喪歸將焉用遂改館晉君饋以七牢而遣之穆姬死穆姬之弟重耳入秦秦逆之晉是為晉文公太子罃思母之恩而逆其舅氏也作詩曰我送舅氏曰至渭陽何以贈之路車乘黃君子曰慈母生孝子詩曰敬愼威儀維民之則穆姬之謂也

頌曰秦穆公三置晉君其於晉惠也三施無報是何其勤勤於晉而晉君卒負之也微穆姬之力不及此茲役也秦以功歸詐一陰飴甥力能使不俘獻於秦廟盎受穆姬之庇云乃至康公猶勤渭陽之贈自穆姬嬪秦而後秦之於晉可不云厚矣哉

列女傳卷三

百里奚妻

百里奚虞人也少時家貧流落不偶出遊以干諸國嘗之齊不用又之周不用又轉而之他久之不返其婦無以自給乃西入秦賃為澣婦遂與奚相失後奚歸虞虞公為大夫及晉伐虢奚假道于虞宮之奇諫不聽竟受之連兵伐虢奚去之秦穆公舉以為相其妻知之而未敢言一日奚坐堂上樂作所賃澣婦自言知音因援琴而歌曰百里奚五羊皮憶別時烹伏雌炊扊扅今日富貴忘我為問之乃其故妻遂還為夫婦君子謂百里妻貞而有辭詩云采葑采菲無以下體此之謂

汪曰愚心讀孟子書至百里奚自鬻要秦而孟子
反覆為辨論決其不然盍斷之以理而未論其世也
奚何嘗去虞亡為虜於晉以其君臣媵穆姬以
是故之秦耳嘗試味其妻之歌詞可識奚之顛末伏
雌求其蓄息而烹之以食廖以固扃鐍而析之以
炊此不復為家計者則然盍當晉兵壓境奚知國亡
家破與妻訣別兵亂遂相失耳妻知奚之在秦故不
憚間關跋履異國冀復得相聚首不然虞與秦匪接
境一女婦何至輕千里而獨流離於秦欲胡為哉秦

法相體尊嚴澣婦宜未易見列妻固知夫之已入相
而奚則不知妻之已在秦其相遇也詎若素不相習
如會秋胡以五日之夫婦而間以五年之疎闊者此
乎奚貴時年已七十未聞其更娶也而奚之子孟明
視已為穆公將則知妻之相失特在晉滅虞之時而
妻之入秦不在奚求仕之先矣

列女傳卷三

四十二

楚武鄧曼

鄧曼者武王之夫人也王使屈瑕為將伐羅屈瑕號莫敖與舉師悉楚師以行鬬伯比謂其御曰莫敖必敗舉趾高心不固矣見王曰必濟師王以告夫人鄧曼曰大夫非衆之謂也其謂君撫小民以信訓諸司以德而威莫敖以刑也莫敖狃於蒲騷之役將自用也必小羅君若不鎮撫其不設備乎於是王使賴人追之不及莫敖令於軍中曰諫者有刑及鄢師次亂濟至羅羅與盧戎擊之大敗莫敖自經荒谷舉師囚於冶父以待刑王曰孤之罪也皆免之君子謂鄧曼為知人詩云曾是莫聽

大命以傾此之謂也王伐隨且行告鄧曼曰余心蕩何
也鄧曼曰王德薄而祿厚施鮮而得多物盛必衰日中
必移盈而蕩天之道也先王知之矣故臨武事將發大
命而蕩王心焉若師徒毋虧於行國之福也王遂
行卒於樠木之下君子謂鄧曼為知天道曰日中則
昃月盈則虧天地盈虛與時消息此之謂也

汪 曰鬭伯比為子文之父楚之前識人也其云
濟師請益兵之謂也彼豈不知楚之掃境以屬屈瑕
而猶告王以濟師誠策屈瑕之必敗也而鄧曼遂輸
其意蓋知天不假易先得其心之所同也楚之僭王
其意蓋知天不假易先得其心之所同也楚之僭王

自熊渠始其後畏厲王暴虐去號至熊通
請周尊楚號周不聽熊通怒遂復僭稱王鄧曼云
指通僭王言也夫禮齋不德不樂恐散其心志也將授
兵於太廟齋而心蕩王祿不盡更何待焉鄧曼之明
通於滿損謙益之道矣然楚文以曼出為鄧甥卒絕
鄧廟血食曼昌不能幷為鄧地乎

列女傳卷三

四十五

楚成鄭瞀

楚瞀者鄭女之嬴媵楚成王之夫人也初成王登臺臨後宮宮人皆傾觀子瞀直行不顧徐步不變王曰行者顧吾又與女千金而封若父兄子瞀遂不顧於是王下臺而問曰夫人重位也封爵可以得之而遂不顧何也子瞀曰妾聞婦人以端正和顏為容今者大王在臺上而妾顧則是失儀節也不顧告以夫人之尊示以封爵之重而後顧則是妾貪貴樂利以忘義理也苟忘義理何以事王王曰善遂立以為夫人處

期年王將立公子商臣以爲太子王問之於令尹子上
子上曰君之齒未也而又多寵子旣置之必爲亂
矣且其人蜂目而豺聲忍人也不可立也王退而問於
夫人夫人曰令尹子上信可從也王不聽遂立之其後
商臣以子上救蔡之事譖子上而殺之其子譖謂其保曰
吾聞婦人之事在於饋食之間而已雖然心之所見吾
不能藏夫昔日子上言太子之不可立也太子怨之所見
而殺之王不明察遂喜無罪是白黑顚倒上下錯繆也
王多寵子皆欲得國太子貪忍恐失其所王又不明無
以照之庶嫡分爭禍必興焉後王又欲立公子職職商
臣庶弟也子譖退而與其保言曰吾聞信不見疑今者
王必將以職易太子吾恐禍亂之作也而言之於王王
不吾應其以太子疑吾譖之者乎夫見疑而
生衆人孰知其不然與其無義而生不如死以明之且
王聞吾死必寤太子之不可釋也遂自殺保母以其言
通於王是時太子知王之欲廢之也遂興師作亂圍王
宮王請食熊蹯而死不可得也遂自經君子曰非至仁
孰能以身誠詩曰舍命不渝此之謂也

列女傳卷三

楚平伯嬴

伯嬴者秦穆公之女楚平王之夫人昭王之母也當昭王時楚與吳為柏舉之戰吳勝楚遂入至郢昭王亡吳王闔閭盡妻其後宮次至伯嬴伯嬴持刀曰妾聞天子者天下之表也公侯者一國之儀也天子失制則天下亂諸侯失節則其國危夫婦之道固人倫之始王教之端是以明王之制使男女不親授坐不同席食不共器殊椸枷異巾櫛所以施之也若諸侯外淫者絕卿大夫外淫者放士庶人外淫者宮割夫然者以為仁失可復以義失可復以禮男女之失亂亡之與焉夫造亂亡之

端公侯之所絕天子之所誅也今君王棄儀表之行縱
亂亡之欲犯誅絕之事何以行令訓民且妾聞生而辱
不若死而榮若使君王棄其儀表則無以臨國妾有淫
端則無以生世一舉而兩辱妾以死守之不敢承命且
凡所欲妾者為樂也近妾而死何樂之有如先殺妾又
何益於君王於是吳王慙遂退舍伯嬴與其保阿閉永
巷之門皆不釋兵三旬秦救至昭王乃復矣君子謂伯
嬴勇而精一詩曰莫莫葛藟施于條枚愷弟君子求福
不回此之謂也

頌曰吳王遠迹至郢是宜伐罪弔民秋毫無犯
汪

乃淫心以逞而盡妻其宮人猶然蠻夷故習哉是胡
能久也伯嬴之舉高矣獨謂其能以此論陳於平王
之前則建婦可無納無極可無讒奢尚可無死員可
無亡自不至有今日之禍員既在吳楚若芒刺之在
背也而君臣泄泄不啻燕雀之處堂伯嬴曷不乘間
為昭王一言思患而豫防亦或可無今日之禍吾固
壯伯嬴之言而復惜其言之不蚤也

列女傳卷三

五一

楚昭越姬

楚昭越姬者越王勾踐之女楚昭王之姬也昭王燕遊蔡姬在左越姬參右王親乘駟以馳逐遂登附社之臺以望雲夢之囿觀士大夫逐者既驩乃顧謂二姬曰樂乎蔡姬對曰樂王曰吾願與子生若此死又若此蔡姬對曰昔敝邑寡君固以其黎民之役事君王之馬足故以婢子之身為苞苴玩好今乃比於妃嬪固願生俱樂死同時王顧謂史書之蔡姬許從孤死矣乃復謂越姬越姬對曰樂則樂矣然而不可久也王曰吾願與子生若此死若此其不可得乎越姬對曰昔吾先君莊王淫樂

三年不聽政事終而能改卒霸天下妾以君王爲能法
吾先君將改斯樂而勤於政也今則不然而要婢子以
死其可得乎且君王以束帛乘馬取婢子於僻邑寡君
受之大廟也不約死妾聞之諸姑婦人以死彰君之善
益君之寵不聞其以苟從其闇死爲榮妾不敢聞命於
是王寤敬越姬之言而猶親嬖蔡姬也居二十五年王
救陳二姬從王病在軍中有赤雲夾日如飛鳥王問周
史史曰是害王身然可以移於將相之將相聞之將請
身禱於神王曰將相之於孤猶股肱也今移禍焉庸爲
去是身乎不聽越姬曰大哉君王之德以是妾願從王
矣昔日之遊淫樂也是以不敢許及君王復於禮國人
皆將爲君王死而況於妾乎請願先驅狐狸於地下王
曰昔之遊樂吾戲耳若將必死是彰孤之不德也越姬
曰昔日妾雖口不言心既許之矣妾聞信者不負其心
義者不虛設其事妾死王之義不死王之好也遂自殺
王病甚讓位於三弟不聽王薨於軍中蔡姬竟不能死
王弟子閭與子西子期謀曰母信者其子必仁乃
伏師閉壁迎越姬之子熊章立是爲惠王然後罷兵歸
葵昭王君子謂越姬信能死義詩曰德音莫違及爾同
死越姬之謂也

汪曰按左氏傳楚昭王之疾也卜稱河為祟王
曰三代命祀祭不越望不穀雖不德河非所獲罪也
遂弗祭孔子稱其由巳率常為知大道夫不欲除腹
心之疾而宜諸股肱大哉王言越姬以是死王之義
而彰王之善也楚昭死越姬死義死不朽矣其觀
蔡姬欲死王之好而竟不能踐言顧不大有逕庭乎

哉

楚處莊姪

楚處莊姪者楚頃襄王之夫人縣邑之女也初頃襄王好臺榭出入不時行年四十不立太子好放逐國既殆矣秦欲襲其國乃使張儀間之使其左右謂王曰南遊於唐五百里有樂焉王將往是時莊姪年十歲謂其母曰王好淫樂出入不時春秋四十不立太子今秦又使人重賂左右以惑我王使遊五百里之外以觀其勢王已出姦臣必倚敵國而發謀王必不得反國姪願往諫之其母曰汝嬰兒也安知諫不遣姪乃逃以緹竿為幟姪持幟伏南郊道旁王車至姪舉其幟王

見之而止使人往問之使者報曰有一女童伏於幟下
願有謁於王王曰召之之姪至王曰女何為者也姪對曰
妾縣邑之女也欲言隱事於王恐雍閼塞而不得見
聞大王出遊五百里因以幟見王曰子何以戒寡人姪
對曰大魚失水有龍無尾牆欲內崩而王不視王曰不
知也姪對曰大魚失水者王離國五百里也樂之於前
不思禍之起於後也有龍無尾者年既四十無太子也
而王不改也王曰何謂也姪曰王登臺榭不恤眾庶出
國無強輔必且殆也牆欲內崩而王不視者禍亂且成
聞大王出遊五百里因以幟見王曰子何以戒寡人姪
入不時耳目不聰明春秋四十不立太子國無強輔外
〈列女傳卷三〉　五十六
內崩壞強秦使人內間王左右使王不改曰以其令
禍且構王遊於五百里之外王必遂往國非王之國也
王曰何也姪曰所為致此三難也以五患王曰何謂五
患姪曰宮室相望城郭閱達一患也宮女衣繡民人無
餘袜四患也邪臣在側賢者不逮五患也王有五患故
禍二患也奢侈無度國且虛竭三患也百姓飢餓馬有
及三難王曰善命後車載之立還反國門已閉反者已
定王乃發鄢郢之師以擊之僅能勝之乃立姪為夫人
位在鄭子袖之右為王陳節儉愛民之事楚國復強君
子謂莊姪雖違於禮而終守以正詩云北風其喈雨雪

霏霏患而好我攜手同歸此之謂也

汪曰甘羅十二為相今古豔稱彼猶奇男子也莊姪以十二歲女童臚列楚國隱事如燭五患三難即黃髮耈老未見通達國體陳說若斯而莊姪能之倘所云聖女非耶後車之載而即立為夫人匪云倖矣弟張儀當楚懷王時變詐反覆楚欲殺之此何猶受其間鄭子袖懷王之寵姬也是張儀所為獲兩處之金教挏鼻以惡王臭而殺趙女者也此莊姪位在其右殊覺傳訛乃宋玉嘗賦高唐則唐之遊似遂往矣

楚白貞姬

貞姬者楚白公勝之妻也白公死其妻紡績不嫁吳王聞其美且有行使大夫持金百鎰白璧一雙以聘焉以輜軿三十乘迎之將以為夫人大夫致幣白妻辭之曰白公生之時妾幸得充後宮執箕帚掌衣履拂枕席託為妃匹白公不幸而死妾願守其墳墓以終天年今王賜金璧之聘夫人之位非愚妾之所聞也且夫棄義從欲者汙也見利忘死者貪也夫貪汙之人王何以為哉妾聞之忠臣不借人以力貞女不假人以色豈獨事生若此哉於死者亦然妾旣不仁不能從死今又去而嫁

不亦太甚乎遂辭聘而不行吳王賢其守節有義號曰貞姬楚君子謂貞姬廉潔而誠信夫任重而道遠以為已任不亦重乎死而後已不亦遠乎詩云彼美孟姜德音不忘此之謂也

汪曰白公以故太子建之子其不能一日釋楚也國人皆知之而子西獨情焉故卒致亂其妻不自量力不度德而死於葉公也無足惜也乃其妻持節守義卻以吳王之聘而志不移他無足移其志者矣貞姬之號名固稱情矣哉

孫叔敖母

楚令尹孫叔敖之母也叔敖為嬰兒之時出遊見兩頭蛇殺而埋之歸見其母而泣焉母問其故對曰吾聞見兩頭蛇者死今者出遊見之其母曰蛇今安在對曰吾恐他人復見之殺而埋之矣其母曰汝不死矣夫有陰德者陽報之德勝不祥仁除百禍天之處高而聽卑書不云乎皇天無親惟德是輔爾嘿矣必興於楚及叔敖長為令尹君子謂叔敖之母知道德之次詩云母氏聖善此之謂也

汪 曰埋蛇瑣事也而足以識叔敖之仁心驗其

母之素教此楚國所以有良臣而孫氏所爲有賢子
也叔敖之疾也戒其子曰王數封我我不受我死
則封汝必無受利地楚越之間有寢之丘者地不利
而名甚惡荆人畏鬼而越人信禨可長有者其唯此
也人棄我取而已利利人即微優孟子孫固宜食其
報耳然楚之得叔敖葢自虞丘子云故楚莊之霸吾
不曰叔敖而曰虞丘吾又不曰虞丘而曰樊姬也

列女傳卷三終

列女傳卷四

一

仇英實甫繪圖

楚子發母

楚將子發之母也子發攻秦絕糧使人請於王因歸問其母母問使者曰士卒得無恙乎對曰士卒并分菽粒而食之又問將軍得無恙乎對曰將軍朝夕芻豢黍粱子發破秦而歸其母閉門而不內使人數之曰子不聞越王勾踐之伐吳客有獻醇酒一器王使人注江之上流使士卒飲其下流味不及加美而士卒戰自五也異日有獻一囊糗精者王又以賜軍士分而食之甘不踰嗌而戰自十也今子為將士卒井分菽粒而食之子獨朝夕芻豢黍粱何也詩不云乎好樂無荒良士休休言

不失和也夫使人入於死地而自康樂於其上雖有以
得勝非其術也子非吾子也無入吾門子發於是謝其
母然後內之君子謂子發母能以教誨詩云教誨爾子
式穀似之此之謂也

汪
曰自古名將類與士卒同苦甘勞不坐乘暑
不張盖胥及逸勤故一出溫言三軍挾纊一援枹鼓
衆勇百倍苟非平日有以結其懽心安能一旦得其
死力哉子發反之其幸而勝秦也君之威靈社稷之
福也此其母所爲刻責而致警其將來也不事姑息
勉子成名賢哉母矣

楚江乙母

楚大夫江乙之母也當恭王之時乙為郢大夫有入王宮中盜者令尹以罪乙請於王而紲之處家無幾何其母亡布八尋乃往言於王曰妾夜亡布八尋令尹盜之王方在小曲之臺令尹侍焉王謂母曰令尹信盜之寡人不為其富貴而不行法焉若不盜而誣之楚國有常法母曰令尹身不盜之也乃使人盜之王曰其使人盜奈何對曰昔孫叔敖之為令尹也道不拾遺門不閉關而盜賊自息今令尹之治也耳目不明盜賊公行是故使盜得盜妾之布是與使人盜何以異也王曰令尹在

上冦盜在下令尹不知有何罪焉母曰吁何大王之言
過也昔日妾之子爲鄧大夫有盜王宫中之物者妾子
坐而絀妾子亦登知之哉然終坐之令尹獨何人而不
以是爲過也昔者周武王有言曰百姓有過在予一人
上不明則下不治相不賢則國不寧所謂國無人者非
無人也無理人者也王其察之王曰善非徒譏令尹又
譏寡人命吏償母之布因賜金千鎰母讓金布曰妾
貪貨而失大王哉怨令尹之治也遂去不肯受王曰母
智若此其子必不愚乃復召江乙而用之君子謂乙母
善以微諭詩云猷之未遠是用大諫此之謂也

汪曰江乙楚之良也其言辭行事具在國策中
信其母之智有以成其子之不愚矣孔子之告季康
子曰子之不欲雖賞之不竊夫惟上有衣冠之盜
斯下有鼠竊狗偷之盜則母之建言弼盜之要也然
母有爲而言之也閔其子之失官怨令尹之遷怒緣
是而反乎爾也幸而遇其君幸而遇其相故得以成
其名令遇昏暴不以長舌爲厲階乎律以善則稱君
過則歸已又何以訓將來矣

列女傳卷四

六

韓舍人妻

楚韓憑之妻也韓憑為康王舍人妻何氏美康王欲奪之乃築青陵臺而望之後竟奪何氏而囚憑乃作烏鵲歌以見志凡二章其一曰南山有鳥北山有羅鳥自高飛羅當奈何其二曰烏鵲雙飛不樂鳳凰我自廢人不樂君王又作歌以寄其夫歌曰其雨淫淫河大水深日出當心憑得書遂自殺何即陰腐其衣與王登臺自投臺下左右捉衣衣不勝手得遺書于帶中曰願以屍還韓氏而合葬王大怒又得前寄憑歌以問蘇賀云雨淫淫愁且思也河水深不得往來也日當心有死

志也王怒令分埋兩塚相望經宿有梓木各生於塚根
交于下枝連于上又有鳥如鴛鴦常雙棲其樹朝暮悲
鳴人皆異之曰此韓大夫夫婦之精魂也見者莫不淚
下君子謂何氏不爲威屈不爲利誘詩云德音不違及
爾同死此之謂也

列女傳卷四
九

楚於陵妻

楚於陵子終之妻也楚王聞於陵子終賢欲以為相使者持金百鎰往聘迎之於陵子終曰僕有箕箒之妾請入與討之即入謂其妻曰楚王欲以我為相遣使者持金來今日為相明日結駟連騎食方丈於前可乎妻曰夫子織履以為食非與物無治也左琴右書樂亦在其中矣夫結駟連騎所安不過容膝食方丈於前所甘不過一肉今以容膝之安一肉之味而懷楚國之憂其可乎亂世多害妾恐先生之不保命也於是子終出謝使者而不許也遂相與逃而為人灌園

列女傳卷四

十二

楚浣布女

楚伍子胥所遇之女子也子胥逃奔吳至溧陽瀨上楚軍追之急有一女子浣布欲脫子胥示以濟渡處楚軍至恐不免辱因抱石沉水而死後吳伐楚子胥至瀨上欲報女子百金而不知其處乃投水中須臾一姥哭而來且言是吾女取金而去君子謂浣布女慷慨赴死有烈士風語云舍生取義殺身成仁此之謂也

汪曰戰國故多忼慨輕生之士勿論丈夫能即在女子有之此女非畏辱於楚軍也蓋子胥戒其勿言而終防其漏語信而見疑故一死以滅口明已

之不二以安子胥之心夫巳實不言於人爲得矣人
固不信於巳無虧矣而必以身殉人不巳過乎

勾踐夫人

越王勾踐之夫人也當勾踐爲吳所敗去國事吳身爲臣夫人爲妾及渡浙江夫人見烏鵲啄江渚之鰕飛去復來因據船慟哭而作歌曰仰飛鳥兮烏鳶凌玄虛兮號翶集洲渚兮啄鰕恣矯翶兮雲間任厭性兮往還妾無罪兮負地有何辜兮譴天颻獨憂兮西徂孰知返兮何年心惙惙兮若割淚泫泫兮雙懸王聞歌心中自慟乃謂夫人曰孤何憂吾之六翮備矣遂入吳共稱臣妾于夫差後卒滅吳君子謂勾踐夫人能畏天而保國云畏天之威于時保之越夫人之謂也

注曰勾踐事吳信為質矣彼其棲身會稽卽
城借一而身死國亡何禪社稷故窟含垢忍恥臣妾
不辭誠知非是無以沼吳而復今日之警也吳惟隊
薪以有今日越將嘗膽以俟來茲盍自鐫鑢一賜鴟
夷遂浮而東門之懸目已覩越兵之入矣卽夫笙禮
先一飯不欲自達於甬句東其亦何面目以視於天
下回視昔之烏鳶不過飛槍榆枋而今直若大鵬奮
翮已搏扶搖羊角而身在九萬之上夫人能屈能伸
共患難而同安樂亦大愉快矣哉

趙津女娟

趙津女娟者趙河津吏之女趙簡子之夫人也初簡子南擊楚與津吏期簡子至津吏醉臥不能渡簡子欲殺之娟懼持檝而走簡子曰女子走何為對曰津吏息子之娼也主君來渡不測之水恐風波之起水神動駭故禱祠九江三淮之神供具備禮御釐受福不勝至祝杯酌餘瀝醉至於此君欲殺之妾願以鄙軀易父之死簡子曰非女之罪也娟曰主君欲因其醉而殺之妾恐其身之不知痛而心不知罪也若不知罪殺之是殺不辜也願醒而殺之使知其罪簡子曰善遂釋不誅簡子將

渡用楫者少一人娟攘卷操楫而請曰妾願備父持楫
簡子曰不穀將行選士大夫齋戒沐浴義不與婦人同
舟而渡也娟對曰妾聞昔者湯伐夏左驂牝驪右驂牝
靡而遂放桀武王伐殷左驂牝騏右驂牝驪而遂克紂
至於華山之陽主君不欲渡則已妾同舟又何傷乎
簡子悅遂與渡中流爲簡子發河激之歌其辭曰升彼
阿兮面觀清水揚波兮杳冥冥兮禱求福兮醉不醒誅將
加兮妾心驚罰既釋兮瀆乃清妾持楫兮操其維蛟龍
助兮主將歸呼來權兮行勿疑簡子大悅曰昔者不穀
夢娶妻豈此女乎將使人祝祓以爲夫人娟乃再拜而
辭曰夫婦人之禮非媒不嫁嚴親在內不敢聞命遂辭
而去簡子歸乃納幣於父母而立以爲夫人君子曰女
娟通達而有辭詩云來游來歌以矢其音此之謂也

汪曰女娟一才辯女耳而用之於救父不害其
爲孝辭祝祓之命不害其爲貞此所爲深當簡子之
心願與之齊而不爲瀆也否則同舟失女子之貞誣
歌非女子之事即通達有辭何貴乎

列女傳卷四

十八

趙佛肸母

趙佛肸母者趙之中年宰佛肸之母也佛肸以中年叛趙之法以城叛者身死家收佛肸之母將論自言曰我不當死士長問其故母曰為我通於主君乃言不通則老婦死而已士長為之言於襄子襄子出問其故母曰不得見主君則不言於是襄子見而問之母曰子反母何為死亦何也襄子曰而子反母何為不當死也母曰妾之當死亦何也襄子曰而子反母何為當死也母呼曰母不能教子故使至於反母何為不當死也以主君殺妾為有說也乃以母無教耶妾之職盡久矣此乃在於主君妾聞子少而慢者母之罪也長而不能

使者父之罪也今妾之子少而不慢長又能使妾何貴
哉妾聞之子少則為友長則為君夫死從子妾能為君
長子君自擇以為臣妾之子與在論中此君之臣非妾
之子君有暴臣妾無暴子是以言妾無罪也襄子曰善
言而發襄子之意使行不遷怒之德以免其身詩云旣
見君子我心寫兮此之謂也

頌曰所謂夫死從子者謂婦人無專制之義故
夫死而制於子以自檢束其恣意無忌之心非謂制
於子遂不得制其子弒父與君而亦可從也佛肸之
叛其母旣不能豫教於家戒無畔逆以虧忠義又未
當宣言於朝設有不稱而請無坐何為不當死乎讀
讀多言祗以強詞奪正理有是母斯有是子無爲貴
辯通矣

《列女傳卷四》

列女傳卷四

二十一

趙將括母

趙將馬服君趙奢之妻趙括之母也秦攻趙孝成王使括代廉頗為將將行括母上書言於王曰括不可使將王曰何以曰始妾事其父父時為將身所奉飯者以十數所友者以百數大王及宗室所賜幣者盡以與軍吏士大夫受命之日不問家事今括一旦為將東向而朝軍吏無敢仰視之者王所賜金帛歸盡藏之乃日視便利田宅可買者王以為若其父父子不同執心各異願勿遣王曰母置之吾計已決矣括母曰王終遣之即有不稱妾得無隨坐王曰不也括既行代廉頗三十

餘日趙兵果敗括死軍覆王以括母先言故卒不加誅
君子謂括母為仁智詩曰老夫灌灌小子蹻蹻匪我言
耄爾用憂譁此之謂也

汪
曰趙括能讀父書者也而不知合變若將
括必覆趙軍其父盖先言之矣秦不得志於廉頗故
利括之為將趙不識廉頗之堅壁為是而亟欲代以
敵人之所畏以名使括甘受武安之間而不欲用相
如之言至其母上書極陳括不可使而猶弗之納也
括死不足惜矣二十萬人之坑沸聲若雷孝成欲誰
諉其咎乎

代趙夫人

代趙夫人者趙簡子之女襄子之姉代王之夫人也簡子既葬襄子未除服馳登夏屋誘代王使廚人持斗以食代王及從者行斟陰令宰人各以一斗擊殺代王及從者因舉兵平代地而迎其姉趙夫人夫人曰吾受先君之命事代之王今十有餘年矣代無大故而主君殘之今代已亡吾將奚歸且吾聞之婦人執義無二夫吾豈有二夫哉欲迎我何之以弟慢夫非義也以夫怨弟非仁也吾不敢怨然亦不歸遂泣而呼天自殺於靡笄之地代人皆憐之君子謂趙夫人善處夫婦之間

列女傳卷四

二十五

魏節乳母

魏節乳母者魏公子之乳母秦攻魏破之殺魏王瑕誅諸公子而一公子不得令魏國曰得公子者賜金千鎰匿之者罪至夷節乳母與公子俱逃魏之故臣見乳母而識之曰乳母無恙乎乳母曰嗟乎吾奈公子何故臣曰今公子安在吾聞秦令曰有能得公子者賜金千鎰匿之者罪至夷乳母儻言之則可以得千金知而不言則昆弟無類矣乳母曰吁我不知公子之處故臣曰今公子與乳母俱逃母曰吾雖知之亦終不可以言故臣曰今魏國已破亡族已滅子匿之尚誰為乎母吁而

言曰夫見利而反上者逆也畏死而棄義者亂也今持
逆亂而以求利吾不為也且夫凡為人養子者務生之
非為殺之也豈可利賞畏誅之故廢正義而行逆節哉
妾不能生而令公子擒也遂抱公子逃於深澤之中故
臣以告秦軍秦軍追見爭射之乳母以身為公子敝矢
者身數十與公子俱死秦王聞之貴其守忠死義乃
以卿禮葬之祠以太牢寵其兄為五大夫賜金百鎰君
子謂節乳母慈惠敦厚重義輕財禮為孺子室於官擇
諸母及可者必求其寬裕慈惠溫良恭敬慎而寡言者
使為子師次為慈母次為保母皆居子室以養全之他

人無事不得往夫慈故能愛乳狗搏虎伏雞搏貍恩出
於中心也詩云行有死人尚或墐之此之謂也

汪　曰節乳母敢於匡魏公子不避誅夷可謂勇
於義矣彼魏之故臣者吾不知其為誰設有母之心
則一為嬰而趙氏孤未必不再見於魏後矣
不惟其不能而且以告秦軍乳母有盡吾心畢吾事
已爾彼縱獲千鎰之金而心朽形存異日何面目見
節乳母於地下噫秦以逆取不能順守區區欲盡鋤
六國之子孫以謂可不生變卒之陳涉首難魏豹倡
興詎獨魏孤公子能亡秦也

列女傳卷四

二十八

蓋丘子妻

蓋之偏將丘子之妻也戎伐蓋殺其君令於蓋羣臣曰敢有自殺者妻子盡誅丘子自殺人救之不得既歸其妻謂之曰吾聞將節勇而不果生故士民盡力而不畏死是以戰勝攻取故能存國安君夫戰而志勇忘非孝也君亡不死非忠也今軍敗君死子獨何生忠孝忘身何忍以歸丘子曰蓋小戎大吾力畢能盡君不幸而死吾固自殺也以歸不得死其妻曰曩日有救今又何也丘子曰吾非愛身也戎令自殺者誅及妻子是以不死死又無益於君其妻曰吾聞之主憂臣辱主

臣死今君死而子不死可謂義乎多殺士民不能存國
而自活可謂仁乎憂妻子而忘仁義背故君而事暴強
可謂忠乎人無忠臣之道仁義之行可謂賢乎周書曰
先君而後臣先父母而後兄弟先兄弟而後交友先交
友而後妻子妻子私愛也事君公義也今子以妻子之
故失人臣之節無事君子之禮棄忠臣之公道營妻子
私愛偸生苟活妾等恥之況於子乎吾不能與子蒙恥
而生焉遂自殺戎君賢之祠以太牢而以將禮葬之賜
其弟金百鎰以爲卿而使別治盆君子謂盆將之妻潔
而好義詩云淑人君子其德不回此之謂也

【列女傳卷四】　三十

頌曰聞之曰士死鼓將死綏故死一也有慷慨
而赴者有從容而就者要之知所以處死耳蓋將識
蓋之小必至敗亡則不當筮仕於其國或偶仕之見
幾蚤去可也如是則可以無死旣仕不去至國難方
殷奮不顧身死於鋒鏑可也君亡與亡義不獨生豈
不哀然烈烈丈夫哉旣已泯泯而其妻乃欲於斯時
激其烈烈而死似非人情而其死亦爲徒矣顧其言
之忠義不獨可作女箴抑亦百代之臣鑑也

列女傳卷四

三十二

寡婦清

秦時蜀寡婦清其先得丹穴而擅其利數世家亦不貲清能守其業用財自衛不見侵犯秦皇帝以為貞婦而客之為築女懷清臺太史遷傳貨殖特表出之若不勝其艷慕焉者君子謂寡婦清守業守身泥而不滓孟子云富貴不能淫清之謂也

列女傳卷四

虞美人

虞姬者西楚霸王項羽美人也漢軍追羽至垓下圍之數重羽夜聞四面皆楚歌驚曰漢已得楚乎何楚人多也起飲帳中命虞姬舞乃慷慨悲歌曰力拔山兮氣蓋世時不利兮騅不逝騅不逝兮可奈何虞兮虞兮奈若何于是美人和之曰漢兵已略地四面楚歌聲大王意氣盡賤妾何聊生泣下遂自刎羽不勝傷之上馬潰圍出漢軍追至烏江亦自刎君子謂虞姬貞而不汙孟子云志士不忘在溝壑勇士不忘喪其元其羽與虞姬之謂乎

汪曰項羽帳中之歌觀者謂其一淚然羽
惟能勇而不能怯故亡高帝勇能怯故王王與
仁暴之致異也虞姬之死識項羽之所感矣顧姬
自刎羽必殺姬羽豈甘以巳之妃匹薄沛公之枕席
者哉吾嘗謂高帝好色而呂后好淫項羽不二色而
虞姬不二適女之污潔亦繫乎其夫之所感是故君
子慎所以感之者

馮昭儀

馮昭儀者孝元帝之昭儀右將軍光祿勳馮奉世之女也元帝二年昭儀以選入後宮始為長使數月為美人生男是為中山孝王美人為婕妤建昭中上幸虎圈鬭獸後宮皆從熊逸出圈攀檻欲上殿左右貴人傅昭儀皆驚定而馮婕妤直當熊而立左右格殺熊天子問婕妤人情皆驚懼何故當熊對曰妾聞猛獸得人而止妾恐至御坐故以身當之元帝嗟歎以此敬重焉傳昭儀等皆憨明年中山王封乃立婕妤為昭儀隨王之國號中山太后君子謂昭儀勇而慕義詩云公之媚子從公于狩此之謂也

汪曰秦并六國自生驕泰內職畢備爵列八品
漢興因循其號所云美人長使並在秦爵八品之中
高祖帷薄不修孝文衽席無辨然而選納尚簡武元
而後掖庭三千增級十四淫費日煩元帝至命畫工
徧寫各宮姿容而按圖召幸昭儀之入適當斯時也
虎圈闌獸色荒而復加之禽荒令楚樊姬處此必且
揜目不觀以少過止上之從獸與其不惜以身當熊
孰若勸上無行而先以言批鱗投鯁之為得乎然則
帝之嗟嘆敬重昭儀實與其有榮而帝之荒淫不改漢
業遂衰昭儀或亦與有責矣

于衒論語曰見義不為無勇也昭儀兼之矣

列女傳卷四

三十八

孝平王后

漢孝平王后者安漢公太傅大司馬王莽之女孝平皇帝之后也爲人婉淑有節行平帝即位后年九歲莽秉政欲只依霍光故事以女配帝設詐以成其禮諷皇太后遣長樂少府宗政尚書令納采太師大司徒大司空以下四十人皮弁素積而告宗廟明年春遣司徒司空左右將軍奉乘輿法駕迎皇后于安漢公第司徒授璽綬登車稱警蹕時自上林延壽門入未央前殿羣臣就位行禮畢大赦天下賜公卿下至趨走執事皆有差后立歲餘平帝崩後數年莽篡漢位后年十八自劉氏廢

常稱疾不朝會莽敬憚哀傷意欲嫁之令立國將軍孫
建世子豫將醫往問疾后大怒笞鞭旁待御因廢疾不
肯起莽遂不敢強也及漢兵誅莽燔燒未央后曰何面
目以見漢家自投火中而死君子謂平后體自然貞淑
之行不爲存亡改意可謂節行不虧污者矣詩曰髧彼
兩髦實惟我儀之死矢靡他此之謂也

汪 曰忠烈根於天性非人之所能移世類固不
足拘之也故以瞽瞍爲父而舜之聖自如以鯀爲
父而禹之聖自若勿論神聖卽以漢事驗之霍
博陸忠厚周愼人也而霍后至冶鴆太子於旣立王
父之而王后不忍背其國於旣亡此
司馬奸貪篡逆人也而王后不忍背其國於旣亡此
以見有性亦有性之不善而論性者必論氣始備
矣

列女傳卷四

四十一

列女傳卷四

四十一

光烈陰后

光烈陰皇后諱麗華南陽新野人初光武適新野聞后
美心悅之後至長安見執金吾車騎甚盛因歎曰仕宦
當作執金吾娶妻當得陰麗華更始元年六月遂納后
於宛死當成里時年十九及光武為司隸校尉方西之洛
陽令后歸新野及后兄識為之將后隨家屬
從清陽止奉舍光武卽位令侍中傅俊迎后與胡陽甯
平主諸宮人俱到洛陽以后為貴人帝以后雅性寬仁
欲崇以尊位后固辭以郭氏有子終不肯當故遂立郭
皇后建武四年從征彭寵生顯宗於元氏九年有盜刼

殺后母鄧氏及弟訢帝甚傷之乃詔大司空曰吾徵賤
之時娶於陰氏及鄧氏因將兵征伐遂各分離幸得安全俱脫
虎口以貴人有母儀之美宜立爲后而固辭弗敢當列
於妾媵朕嘉其義讓許封諸弟未及爵土而遭患逢禍
母子同命憨傷于懷小雅曰將恐將懼惟予與汝將安
將樂汝轉棄予風人之戒可不慎乎其追爵謚貴人父
陸爲宣恩哀侯弟訢爲宣義恭侯以弟就嗣哀侯後及
尸柩在堂使大中大夫拜授印綬如在國列侯禮魂而
有靈嘉其寵榮十七年郭后廢遂立爲皇后后在位恭
儉少嗜玩不喜笑謔性仁孝多矜慈七歲失父雖已數

列女傳卷四

十年言及未嘗不流涕帝見常歎息顯宗即位尊后爲
皇太后永平三年冬帝從太后幸章陵置酒舊宅會陰
鄧故人諸家子孫並受賞賜七年崩在位二十四年年
六十合葬原陵明帝性孝愛追慕無已十七年正月當
謁原陵夜夢先帝太后如平生歡既寤悲不能寐卽案
歷明早日遂率百官及故客上陵其日降甘露於陵
樹帝令百官采取以薦會畢帝從席前伏御牀視太后
鏡奩中物感動悲涕令易脂澤裝具左右皆泣莫能仰
視焉

四十三

列女傳卷四

四十四

明德馬后

明德馬皇后諱某伏波將軍援之小女也少喪父母兄
客卿敏慧早夭母藺夫人悲傷發疾慌惚后時年十歲
幹理家事勅制僮御內外諮稟事同成人初諸家莫知
者後聞之咸歎異焉后嘗久疾大夫人令筮之筮者曰
此女雖有患狀而當大貴兆不可言也後又呼相者使
占諸女見后大驚曰我必為此女稱臣然貴而少子若
養他子者得力乃當踰於所生以選入太子宮時年十
三奉承陰后傍接同列被則脩備上下安之遂見寵異
常居後堂顯宗即位以后為貴人時后前母姊女賈氏

亦以選入生肅宗帝以后無子命令養之謂曰人未必當自生子但患愛養不至耳后於是盡心撫育勞悴過於所生肅宗亦孝性淳篤恩性天至母子慈愛始終無纖介之間后常以皇嗣未廣每懷憂歎薦達左右若恐不及後宮有進見者每加慰納若數所寵引輒增隆遇永平三年春有司奏立長秋宮帝未有所言皇太后曰馬貴人德冠後宮即其人也遂立為皇后先是數日馬貴人德冠後宮即其人也遂立為皇后先是數日有小飛蟲無數赴著身又入皮膚中而復飛出既正位宮閨愈自謙肅身長七尺二寸方口美髮能誦易好讀春秋楚辭尤善周官董仲舒書常衣大練裙不加緣朝

《列女傳卷四》

望諸姬主朝請望見后袍疎麤反以為綺縠就視乃笑后辭曰此繒特宜染色故用之耳六宮莫不歎息帝嘗幸死囹離宮后輒以風邪露霧為戒辭意欵備多見詳擇帝幸濯龍中並召諸才人下邳王已下皆在側請呼皇后笑曰是家志不好樂雖來無歡是以遊娛之事希嘗從焉十五年帝案地圖將封皇子悉半諸國后見而言曰諸子裁食數縣於制不已儉乎帝曰我子豈宜與先帝子等乎歲給二千萬足矣時楚獄連年不斷囚相證引坐者甚眾后慮其多濫乘間言及悵然帝感悟之夜起仿偟為思所納卒多有所降宥時諸將奏事

及公卿較議難平者帝數以試后后輒分解趣理各得其情每於侍執之際輒言及政事多所毗補而未嘗以家私干欲寵敬日隆始終無衰及帝崩肅宗即位尊后曰皇太后諸貴人當徙居南宮太后感折別之懷各賜王赤綬加安車駟馬自越三千端雜帛二千匹黃金十斤自撰顯宗起居注削去兄防參醫藥事帝請曰黃門舅旦夕供養且一年旣無褒異又不錄勤勞無乃過乎太后曰吾不欲令後世聞先帝數親後宮之家故不著也建初元年欲封爵諸舅太后不聽明年夏大旱言事者以爲不封外戚之故有司因此上奏宜依舊典太后

詔曰凡言事者皆欲媚朕以要福耳昔王氏五侯同日俱封其時黃霧四塞不聞澍雨之應又田蚡竇嬰寵貴橫恣傾覆之禍爲世所傳故先帝防愼舅氏不令在樞機之位諸子之封裁令半楚淮陽諸國嘗謂我子不當與先帝子等今有司奈何欲以馬氏比陰氏乎吾爲天下母而身服大練食不求甘左右但著帛布無香薰之飾者欲身率下也以爲外親見之當傷心自敕但笑言太后素好儉前過濯龍門上見外家問起居者車如流水馬如游龍倉頭衣綠褠領袖正白顧視御者不及遠矣故不加譴怒但絕歲用而已冀以默愧其心而猶懈

息無憂國忘家之慮知臣莫若君兄親屬豈可上
須先帝之吉下虧先人之德重襲西京敗亡之禍哉固
不許帝省詔悲歎後重請曰漢興舅氏之封侯猶皇子
之爲王也太后誠存謙虛奈何令臣獨不加恩三舅乎
且衛尉年尊兩校尉有大病如令不諱使臣長抱刻骨
之恨宜及吉時不可稽留太后報曰吾反覆念之恩令
兩善豈徒欲獲謙讓之名而使帝受不外施之嫌哉昔
竇太后欲封王皇后之兄丞相條侯言受高祖約無軍
功非劉氏不侯今馬氏無功於國豈得與陰郭中興之
后等耶常觀富貴之家祿位重疊猶再實之木其根必
傷且人所以願封侯者欲上奉祭祀下求溫飽耳今祭
祀則受四方之珎衣食則蒙御府餘資斯豈不足而必
當得一縣乎吾計之熟矣勿有疑也夫至孝之行安親
爲上今數遭變異穀價數倍憂惶晝夜不安坐臥而欲
先營外封違慈母之拳拳乎吾素剛急有胸中氣不可
不順也若陰陽調和邊境清靜然後行子之志吾但當
含飴弄孫不能復關政矣時新平主家御者失火延及
北閣後殿太后以爲已過起居不歡時當謁原陵自引
守備不愼慚見陵園遂不行初大夫人葬起墳微高太
后以爲言兄廖等即時減削其外親有謙素義行者輒

列女傳卷四

四十六

假借溫言賞以財位如有繊介則先見嚴恪之色然後加譴其美車服不軌法度者便絕屬籍遣歸田里廣平鉅鹿樂成王車騎朴素無金銀之飾帝以白太后太后即賜錢各五百萬於是內外從化被服如一諸家惶恐倍於永平時乃置織室蠶於濯龍中數往觀視以為娛樂常與帝旦夕言道政事及教授諸小王論議經書述叙平生雍和終日四年天下豐稔方垂無事帝遂封三舅廖防光為列侯並辭讓願就關內侯太后聞之日聖人設教各有其方知人情性莫能齊也吾少壯時但慕竹帛志不顧命令雖已老而復戒之在得故日夜惕厲

《列女傳卷四》

人以色授明德之立稱賢一時躬行儉約率先天下而禱祀至六月崩在位二十三年年四十餘合葬顯節陵
曰顯宗宮教頗修冊建后妃必先令德而不
汪日顯宗宮教頗修冊建后妃必先令德而不
而退位歸第馬太后其年寢疾不信巫祝卜醫數勅絕
老志復不從哉萬年之日長恨矣廖等不得已受封爵
以化導兄弟共同斯志欲令瞑目之日無所復恨何意
思自降損居不求安食不念飽葷乘此道不負先帝所
中外靡然從風雖顯宗之寵敬始終不衰蕭宗之誠
孝始終無間而后之忠順慈愛如一日焉其
論郎如裁制外家一節肇西京凤蠢以杜塞亂階后

於是乎加人一等矣向令子若孫世守其教則卽金之天下詎有亂與亡哉

和熹鄧后

和熹鄧皇后諱綏太傅禹之孫也父訓護羌校尉母陰氏光烈皇后從弟女也后年五歲太傅夫人愛之自為翦髮夫人年高目冥誤傷后額忍痛不言左右見者怪而問之后曰非不痛也大夫人哀憐為斷髮難傷老人意故忍之耳六歲能史書十二通詩論語諸兄每讀經傳輒下意難問志在典籍不問居家之事母常非之曰汝不習女工以供衣服乃更務學寧當舉博士耶后重違母言晝修婦業暮誦經典家人號曰諸生父訓異之事無大小輒與詳議永元四年當以選入會訓卒后晝

夜號泣終三年不食鹽菜憔悴毀容親人不識之后嘗夢捫天蕩蕩正青若有鍾乳狀乃仰漱飲之以訊諸夢言堯夢攀天而上湯夢及天而咶之斯皆聖王之前占吉不可言又相者見后驚曰此成湯之法家人竊喜而不敢宣后叔父陵言嘗聞活千人者有封兄訓為謁者使脩石曰河歲活數千人天道可信家人必蒙福初太傅禹歎曰吾將百萬之眾未嘗妄殺一人其後必有興者七年後復與諸家子俱選入宮后長七尺二寸姿顏姝麗絕異於眾左右皆驚八年冬入掖庭為貴人時年十六恭肅小心動有法度承事陰后夙夜戰兢

接撫同列常克己以下之雖宮人隸役皆加恩借帝深嘉愛焉及后有疾特令后母兄弟入侍醫藥不限日數后言於帝曰宮禁至重而使外舍久在內省上令陛下有幸私之譏下使賤妾獲不知已之謗上下交損誠不願也帝曰人皆以數入為榮貴人反以為憂深自抑損誠難及也每有讌會諸姬貴人競自脩整簪珥光采袿裳鮮明而后獨著素裝服無飾其衣有與陰后同色者即時解易若並時進見則僶身自卑早帝每有所問常逡巡後對不敢先陰后言帝知后勞心曲體歡曰脩德之勞乃如是乎後陰后漸疏每當御

見輒辭以疾時帝數失皇子后憂繼嗣不廣恒垂涕歎息數選進才人以博帝意陰后見后德稱日盛不知所為遂造祝詛欲以為害帝嘗寢病危甚陰后密言我得意不令鄧氏復有遺類后聞乃對左右流涕言曰我竭誠盡心以事皇后竟不為所祐而當獲罪於天婦人雖無從死之義然周公身請武王之命越姬心誓必死之分上以報帝之恩中以解宗族之禍下不令陰氏有人豕之譏即欲食藥宮人趙玉者固禁之因詐言屬有使來上疾已愈后信以為然乃止明日帝果瘳十四年夏陰后以巫蠱事廢后請救不能得帝便屬意焉后愈稱疾篤深自閉絕會有司奏建長秋官帝曰皇后之尊與朕同體承宗廟母天下豈易哉唯鄧貴人德冠後庭可當之至冬立為皇后辭讓者三然後即位手書表謝深陳德薄不足以克小君之選是時方國貢獻競求珎麗之物自后即位悉令禁絕歲時但供紙墨而已帝每欲官爵鄧氏后輒哀請謙讓故兄隲終帝世不過虎賁中郎將元興元年帝崩長子平原王有疾而諸皇子夭歿前後十數後生者輒隱祕養於人間殤帝生始百日后乃迎立之尊后為皇太后太后臨朝和帝葬後宮人並歸園太后賜周馮貴人策曰朕與貴人託配後庭共

歡等十有餘年不獲福祐先帝早棄天下孤心煢煢
靡所瞻仰夙夜永懷感愴今當以舊典分歸後園
慘結增歎燕燕之詩曷能諭焉其賜貴人王青蓋車采
飾輜駢馬各一駟黃金三十斤雜帛三千匹白越四千
端又賜馮貴人王赤綬以未有頭上步搖環珮加賜各
一具是時新遭大憂法禁未設官中亡大珠一篋太后
念欲考問必有不辜乃親閱宮人觀察顏色即時首服
又和帝幸人吉成御者共枉吉成以巫蠱事遂下掖庭
考訊辭證明白太后以先帝左右待之有恩平日尚無
惡言今反若此不合人情更自呼見實覈果御者所為

《列女傳卷四》

莫不歎服以為聖明常以鬼神難徵淫祀無福乃詔有
司罷諸祠官不合典禮者又詔救除建武以來諸犯妖
惡及馬竇家屬所被禁錮者皆復之為平人減大官導
官尚方內者服御珍膳靡麗難成之物自非供陵廟稻
粱米不得導擇朝夕一肉飯而已舊大官湯官經用歲
且二為萬太后勑止日殺省費自是裁數千萬及郡
國所貢皆減其過半悉斥賣上林鷹犬其蜀漢釦噐
九帶佩刀並不復調止畫工三十九種又御府尚方織
室錦繡冰紈綺縠金銀珠玉犀象玳瑁彫鏤翫弄之物
皆絕不作離宮別館儲峙米糒薪炭悉令省之又詔諸

罪無所假貸太后愍陰氏之罪廢赦其徒者歸鄉勑還
客姦猾多干禁憲其明加檢勑勿相容護自是親屬犯
騎將軍隲等雖懷敬順之志而宗門廣大姻戚不少賓
奉公爲人患苦咎在執法怠懈不輒行其罰故也今車
曰每覽前代外戚賓客假借威權輕薄謟詞至有濁亂
事事減約十分居一詔告司隸校尉河南尹南陽太守
以連遭大憂百姓苦役殤帝康陵方中秘藏及諸工作
遣者五六百人及殤帝崩太后定策立安帝猶臨朝政
實寵上名自御北宮增喜觀閱問之恣其去留即日免
園貴人其宮人有宗室同族若羸老不任使者令園監

罪無所假貸太后愍陰氏之罪廢赦其徒者歸鄉勑還

列女傳卷四

資財五百餘萬永初元年爵號大夫人爲新野君萬戶
供湯沐邑二年夏京師旱親幸洛陽寺錄冤獄有因實
不殺人而被考自誣羸困輿見畏吏不敢言將去舉頭
若欲自訴太后察視覺之卽呼還問狀具得枉實卽時
收洛陽令下獄抵罪行未還宮澍雨大降三年秋太后
體不安左右憂惶禱請辭願得代命大后聞之卽譴
怒切勑掖庭令以下但使謝過祈福不得妄生不祥之
言舊事歲終當享遣衛士大儺逐疫太后以陰陽不和
軍旅數興詔饗會勿設戲作樂減逐疫侲子之半悉罷
象橐駝之屬豐年復故太后自入宮掖從曹大家受經

五十五

書兼天文筆數畫省王政夜則誦讀而患其謬誤懼乖
典章乃博選諸儒劉珍等及博士議郎四府掾史五十
餘人詣東觀讎校傳記事畢奏御賜葛布各有差又詔
中官近臣於東觀受讀經傳以教授官人左右習誦朝
夕濟濟及新野君薨太后自侍疾病至乎終盡憂哀毀
損事加於常贈以長公主赤綬東園祕器玉衣繡衾又
賜布三萬匹錢三千萬隤等遂固讓錢布不受使司空
持節護喪事儀比東海恭王諡曰敬君太后諒闇既終
久旱太后比三日幸洛陽錄囚徒理出死罪三十六人
耐罪八十人其餘減罪死右趾已下至司寇七年正月

列女傳卷四

初入太廟齋七日賜公卿百僚各有差庚戌謁宗廟率
命婦羣妾相禮儀與皇帝交獻親薦成禮而還因下詔
曰凡供薦新味多非其節或鬱養強熟或穿掘萌牙味
無所至而夭折生長豈所以順時育物平傳曰非其時
不食自今當奉祠陵廟及給御者皆須時乃上凡所省
二十三種自太后臨朝水旱十載四夷外侵盜賊內起
每聞人飢或達旦不寐而躬自減徹以救災阨故天下
復平歲還豐穰永寧二年二月寢病漸篤乃乘輦於前
殿見侍中尚書因北至太子新所繕宮還大赦天下賜
諸園貴人王主羣僚錢布各有差詔曰朕以無德託母

五十六

天下而薄祜不天早離大憂延平之際海內無主元
尼運危於累卵勤勤苦心不敢以萬乘爲樂上欲不欺
天愧先帝下不違人負宿心誠在濟度百姓以安劉氏
自謂感徹天地當蒙福祚而喪禍內外傷痛不絕頃以
廢病沉滯久不得侍祠自力上原陵加欷逆唾血遂至
不解存亡大分無可奈何公卿百官其勉盡忠恪以輔
朝廷三月崩在位二十年年四十一合葬順陵
汪曰斯傳所載鄧后行實較他傳獨詳愚尤難
　其善處陰后盛德之過人遠也曲盡禮節而不免於
　忌嫉已見忌嫉而不萌夫怨尤及后以罪廢而尤欲
　爲請救帝意屬已而尤深自遜避彼思得志禍我宗
　族我以得志赦其流徙守分循禮約已裕人雖其慕
　誦經典之勤服習大家之敎以至於是亦其世德茂
　而天性醇也至以聖母自爲女師素服舉哀篤念勤
　悃又千古之曠覯矣

列女傳卷四終